會開火就絕不會失敗的

露營野炊食

[專為登山、露營者設計的 65道超簡單料理]

火にかけるだけ！失敗しらず！
無敵の "家キャン" レシピ

美食頻道 YouTuber

ALPHA TEC ／著

賴惠鈴／譯

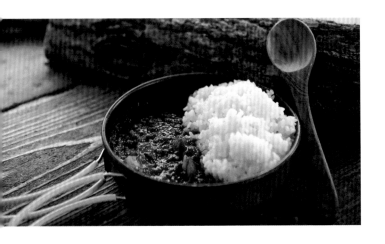

▶ YouTube

ALPHA TEC

ALPHA TEC 　搜尋

｜前言｜

大家好，我是在 YouTube 頻道上傳露營美食影片的 ALPHA TEC。目前正致力於讓大家體會在露營區或自然中吃到的飯菜有多美味，本書介紹的料理是不論是在露營，或在家裡煮，都可以充分享受露營氣氛的食譜。

在野外煮飯、做菜的時候各方面都會受到很多限制，像是火候或水源、調理器具等等，所以必須盡可能省略繁複的步驟，善用即食或調理包食品來進行簡單的烹調。換句話說，本書的露營美食在戶外當然會覺得很好吃，但是就算是在家裡也美味得令人大開眼界！

興致一來，把平常使用的餐具全換成露營杯，除了卡式瓦斯爐或烤盤之外，也可以改用酒精燈或是飯盒等器具。大家聚在一起，一起準備、一起收拾，簡直是可以與生日或聖誕節相提並論的一大活動。

來，快點在野外、在室內、在陽台、在院子裡享用露營美食吧！但願本書能成為各位幸福又津津有味地體驗露營野炊之樂的契機。

ALPHA TEC

輕鬆露營守則

1　大家一起料理

2　調理器具與調味料少到不行

3　作法快速又簡單

4　妥善運用即食品與調理包

5　就算人在家裡也感覺像出去露營了

ALPHA TEC
嚴選推薦露營菜色！

**特別適合
露營的菜色**

提到 ALPHA TEC
就想到牛排

名店的美味
唾手可得

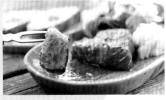

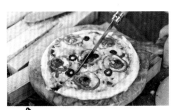

還有甜點喔！

幾乎是窯烤的水準了

心情就像
是動畫裡的主角

最受歡迎！

豪華的
代名詞！

**影片點閱率
超過 100 萬次**

調味料是決定
味道的關鍵

用飯盒煮
義大利麵！

美食暴擊！！
這太犯規了

罐頭 !? 連俄羅斯皇帝
也要大吃一驚

基本上
只要煎熟！

只要 1 分鐘就能
煮出餐廳的味道

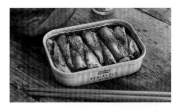

這是
調理包

這也是
調理包

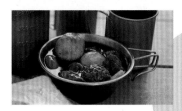

這該不會是
用調理包做的 ?!

5

contents

名店菜色，自己做也可以！

CHAPTER 3 露營也能吃到的 咖啡館簡餐

CHAPTER 4

完美複製
知名電影的菜色！
假日的早午餐

大蒜麵包

明明做法簡單卻很豪華！

超好吃的
露營美食
派對

不管是在野外露營，或是在家裡的院子裡、陽台上，
都能享用這些露營美食。
本章節為各位介紹可以開露營派對的菜單與食譜，
肯定可以在社群網站上獲得很多讚！
請不用擔心，
作法絕對簡單得令你跌破眼鏡！

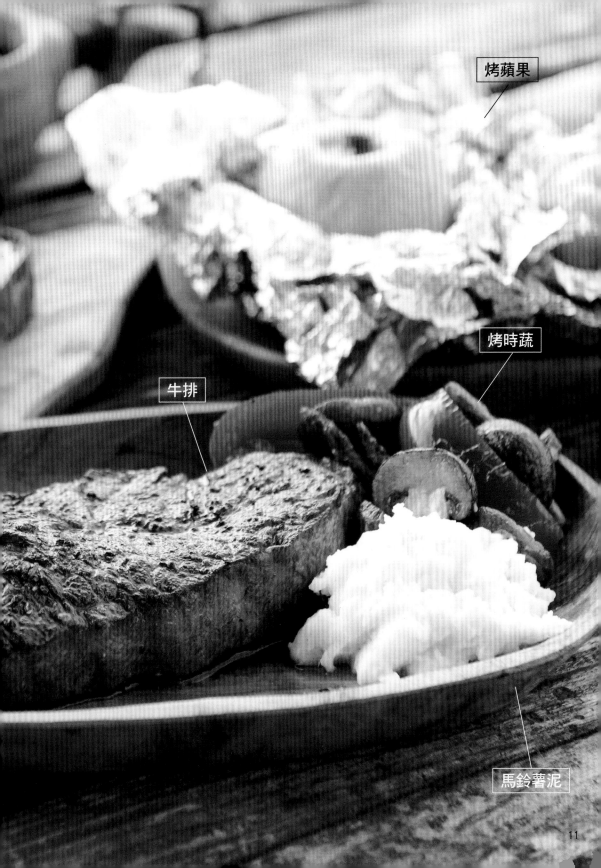

烤蘋果

烤時蔬

牛排

馬鈴薯泥

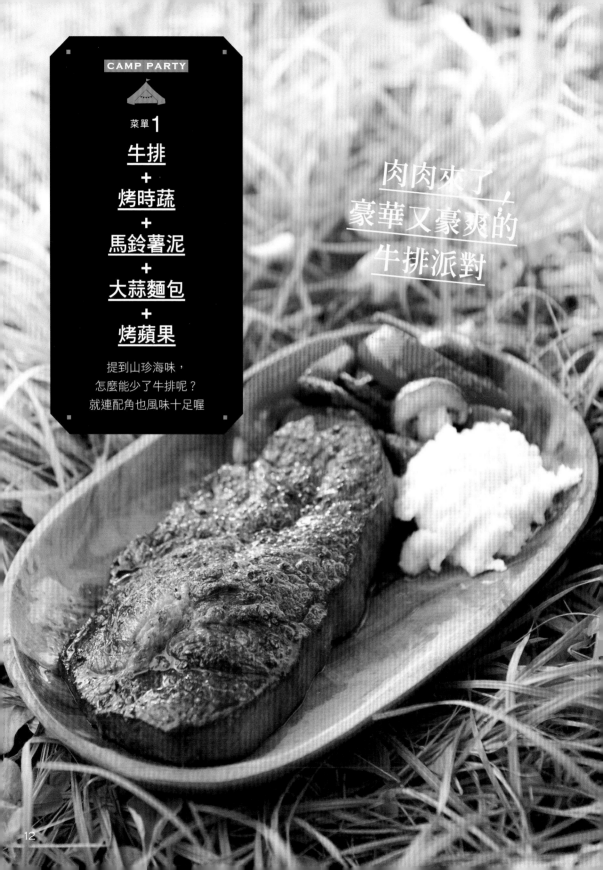

CAMP PARTY

菜單 **1**
牛排
＋
烤時蔬
＋
馬鈴薯泥
＋
大蒜麵包
＋
烤蘋果

提到山珍海味，
怎麼能少了牛排呢？
就連配角也風味十足喔

肉肉來了！
豪華又豪爽的
牛排派對

烤時蔬

材料（2人份）

蘑菇…3個
甜椒…1/2個
蘆筍…3根
橄欖油…適量
岩鹽…1小撮左右
黑胡椒…適量

作法

1 切！
蘑菇切成兩半；甜椒切成 1 公分寬；蘆筍對半切開。

2 炒！
平底鍋預熱，均勻地倒入橄欖油，放入蔬菜煎烤熟。最後再撒點鹽和胡椒。

馬鈴薯泥

材料（2人份）

馬鈴薯*…1個
牛奶…200毫升
奶油…20克
鹽…2小撮

*請儘量選用男爵或北光馬鈴薯等，鬆鬆軟軟的品種。

作法

1 放進鍋子裡
把切成骰子狀的馬鈴薯和奶油、牛奶、鹽放進鍋子裡。

2 邊煮邊搗碎
馬鈴薯煮軟後邊用鍋鏟搗碎，煮到水分收乾就大功告成了。最後再試一下味道，進行調味。

\「柔滑細緻」/
是美味的觸感

露營野炊小課堂

為了在家露營時也能享受到熱騰騰的牛排，請以馬鈴薯泥→烤時蔬→牛排的順序來烹調！多説一句，烤蘑菇的時候，棕色的品種會比白色的更好吃，強力推薦!!

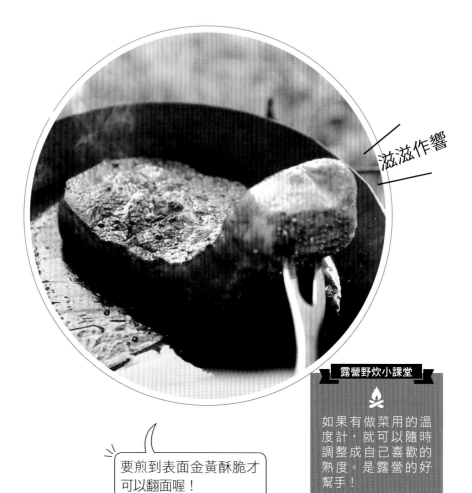

滋滋作響

露營野炊小課堂

如果有做菜用的溫度計，就可以隨時調整成自己喜歡的熟度。是露營的好幫手！

要煎到表面金黃酥脆才可以翻面喔！

牛排

材料（2人份）

和牛…約400克
岩鹽…2小撮左右
黑胡椒…適量
大蒜粉…適量

作法

1 煎！

肉的兩面抹點鹽和黑胡椒。將適量橄欖油倒入平底鍋中，開大火，將肉的兩面都煎得滋滋作響。

2 撒上大蒜粉

以做菜用的溫度計測量肉裡面的溫度，厚的部分40度、薄的部分50度就大功告成了。盛入盤中，再撒些大蒜粉即可上桌。

大蒜麵包

直接這樣吃當然就很好吃了！
可是啊，沾點牛排的肉汁，
吃起來更美味！
一個人就也能面不改色地，
吃下好幾片。

大蒜的氣味讓人
欲罷不能
是牛排的名配角！

材料（2人份）

鄉村麵包
　…想吃的份量
奶油…10克 × 數塊
大蒜粉…適量
洋香菜葉…適量

作法

1 切好下去烤

把鄉村麵包切成 1
公分左右的厚度，
稍微烤一下備用。

2 讓奶油融化

為鄉村麵包撒上滿
滿的大蒜粉後，再
放上奶油，用噴槍
之類的工具讓奶油
融化；最後再撒些
洋香菜葉。

烤好後請趁熱
大口咬下！

烤蘋果

一口咬下，熱呼呼的奶油與果汁便滿溢口中，
我可以保證，絕對好吃！

材料（2人份）

蘋果*…2顆

奶油…20克
（1塊約10克）

砂糖…20克
（2包10克的糖包）

肉桂棒…2根

*可以選紅玉等小顆
一點的蘋果。

作法

1 將蘋果挖洞

挖掉蘋果的果核部分，把洞挖得大一點，將砂糖、奶油、肉桂棒塞進洞裡。

2 用錫箔紙包起來

用3層錫箔紙包起來。只要包上3層，就算直接丟到火裡加熱也不會烤焦。

3 烤15～20分鐘

丟進營火中，直接火烤。經過15分鐘後再檢查一下。如果蘋果還沒變色，就再烤5分鐘。烤的時間會依季節及火力而異，請特別注意！

露營野炊小課堂

為了烤得均勻，要時不時地移動蘋果的位置。如果是在家裡，也可以使用烤箱，大約以200度烤20分鐘。

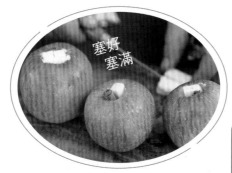

塞好塞滿

檢查烤好沒有的時候，請小心別讓裡頭的奶油流出來！

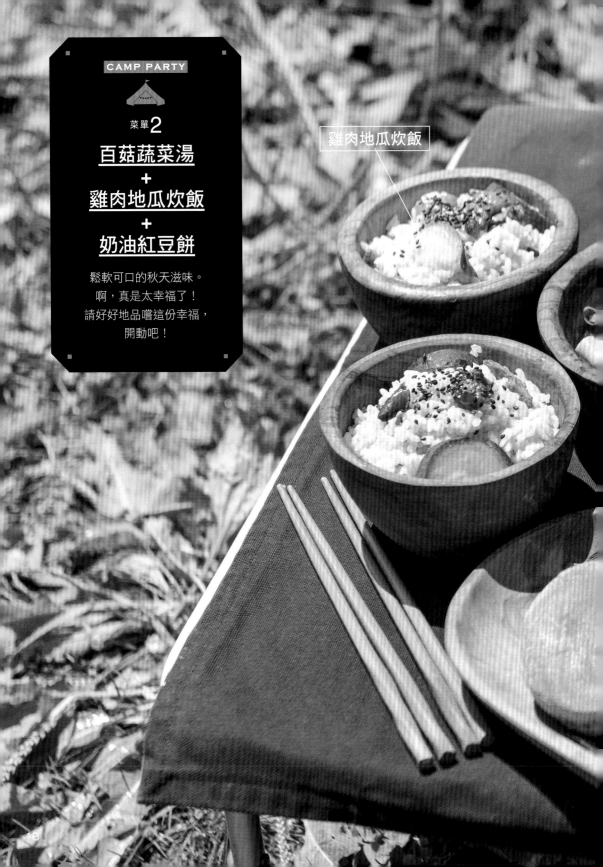

CAMP PARTY

菜單 **2**

百菇蔬菜湯
+
雞肉地瓜炊飯
+
奶油紅豆餅

鬆軟可口的秋天滋味。
啊，真是太幸福了！
請好好地品嚐這份幸福，
開動吧！

雞肉地瓜炊飯

嘿咻！嘿咻！
豐收的秋天

百菇蔬菜湯

奶油紅豆餅

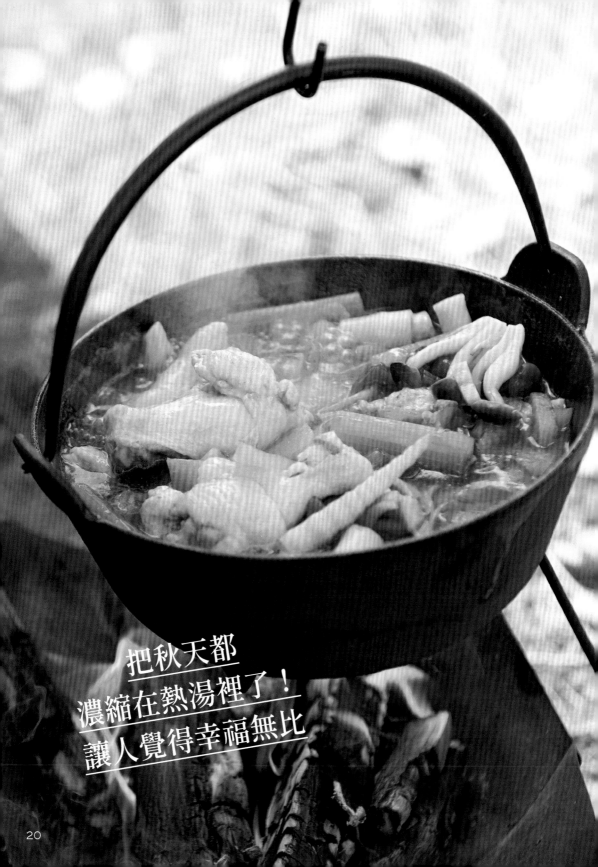

把秋天都
濃縮在熱湯裡了！
讓人覺得幸福無比

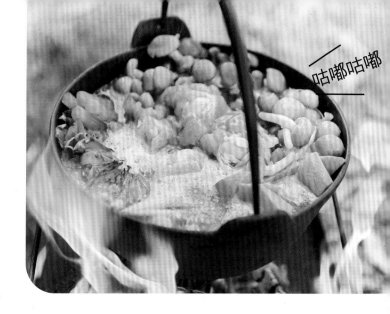

咕嘟咕嘟

百菇蔬菜湯

高湯是味道的靈魂，
所以這道湯不可能失敗。
料多味美的熱呼呼湯品，
讓心靈和身體都暖和起來。

試味道的時間！！

材料（2～3人份）

高湯罐頭…1罐
雞翅膀…100克
鴻喜菇…1/2包
滑菇…1/2包
舞菇…1/2包
箭筍（水煮）…5～6根
青菜…適量
紅蘿蔔…1/2條
醬油、味醂…適量

佐料
蔥花少許

任何高湯罐頭或
高湯塊都行。

作法

1 切

紅蘿蔔切滾刀塊；箭筍切成兩半；
菇類切除蒂頭，撕成小撮。

2 煮

把高湯倒進鍋子裡，加入肉類、青菜類煮滾。
一面撈除浮沫，把材料煮熟。

3 調味

再用醬油和味醂調整味道，放入蔥花就大功告
成了。

> **露營野炊小課堂**
>
> 以罐頭或調理包來為味道打基礎，如果還要增加配
> 料，很容易讓味道變淡，所以建議配料全部煮熟後，
> 最好再嚐一下味道，進行調整。

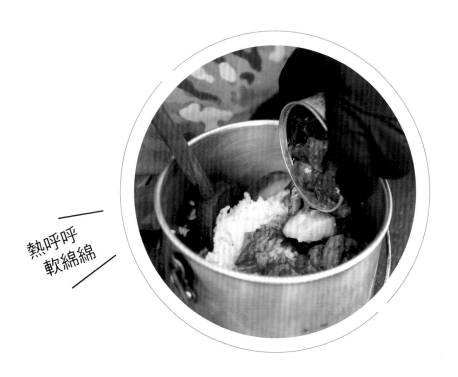

熱呼呼
軟綿綿

雞肉地瓜炊飯

只要在飯裡加入鬆鬆軟軟的地瓜，
就能煮出香甜美味，令人胃口大開的炊飯。

材料（2～3人份）

米…2杯
水…400毫升
地瓜…1小條
烤雞罐頭…2罐

佐料

芝麻鹽

作法

1 煮地瓜和飯

地瓜洗淨，切圓片（太大片的話請再切成半月
形），用飯盒或鍋子煮熟地瓜和白飯（參照
p.48的作法）。

2 攪拌均勻

飯煮好後，倒入事先隔水加熱備用的烤雞罐
頭，攪拌均勻。盛入碗中，撒些芝麻鹽。

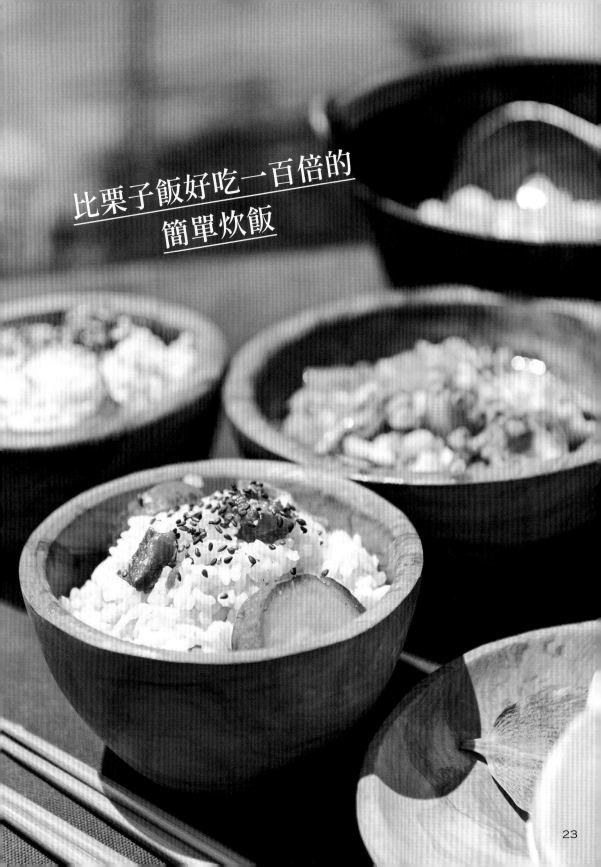

比栗子飯好吃一百倍的
簡單炊飯

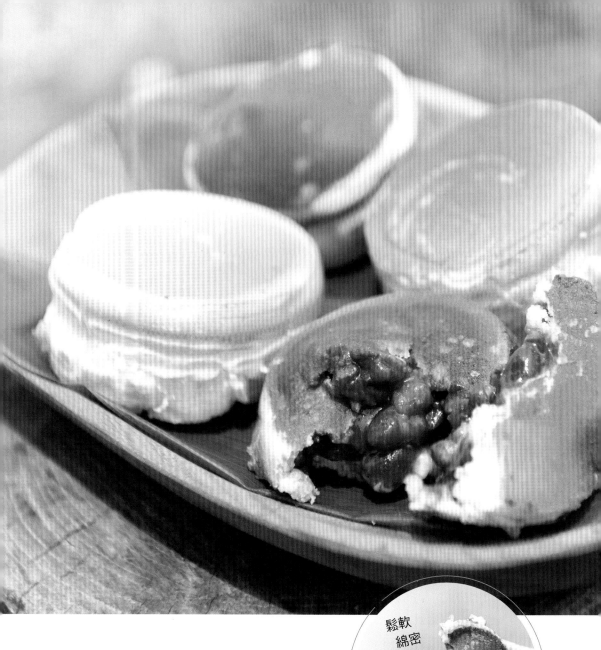

鬆軟
綿密

奶油紅豆餅

只要使用鬆餅粉，
就能輕鬆又簡單地做紅豆餅。

材料（4人份）

鬆餅粉…1包（150克）

水…100毫升

蛋…1顆

紅豆罐頭…1罐

A　卡士達粉…1包
　　牛奶…150毫升

作法

1 前置作業

蛋、水、鬆餅粉混合拌勻，做成麵糊；用另一個容器將 A
料攪拌均勻備用。

2 烤

在烤紅豆餅的模具抹上薄薄一層油（份量另計），倒入麵
糊烘烤。將紅豆餡放入其中兩個餅皮裡，另外兩個餅皮則
做成蓋子。烤的時候要不停地翻面，烤至表面金黃酥脆，
裡面熟透為止。A 的卡士達醬也以相同的方式製作。

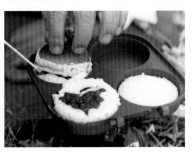

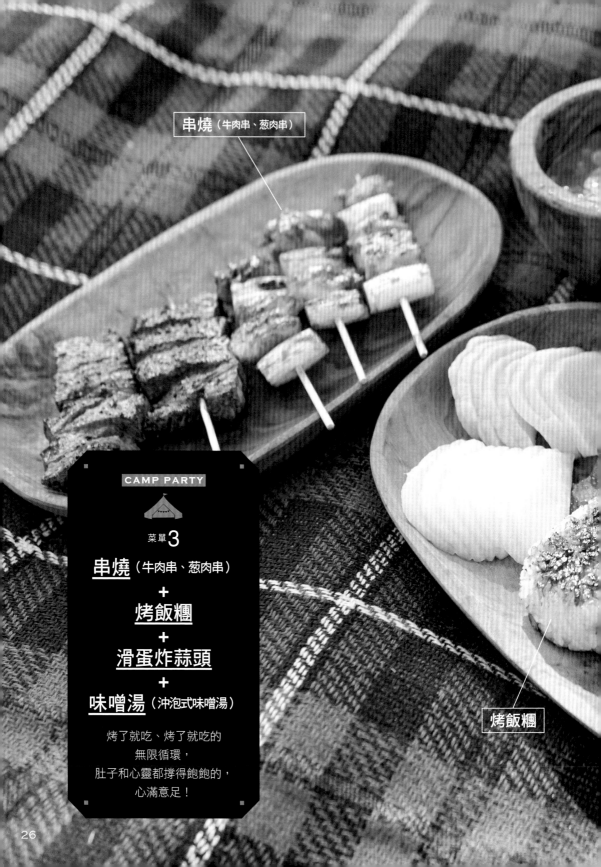

串燒（牛肉串、蔥肉串）

CAMP PARTY

菜單**3**

串燒（牛肉串、蔥肉串）
+
烤飯糰
+
滑蛋炸蒜頭
+
味噌湯（沖泡式味噌湯）

烤了就吃、烤了就吃的
無限循環，
肚子和心靈都撐得飽飽的，
心滿意足！

烤飯糰

味噌湯（沖泡式味噌湯）

滑蛋炸蒜頭

27

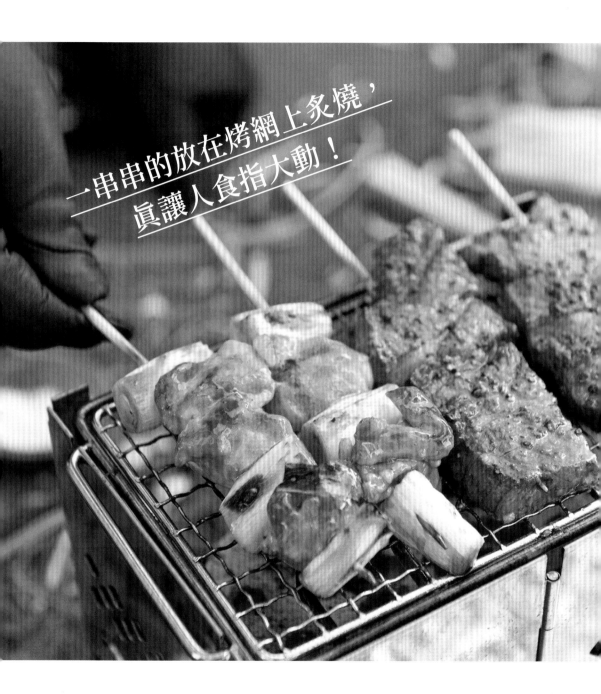

一串串的放在烤網上炙燒，
真讓人食指大動！

串燒（牛肉串、蔥肉串）

吃好消夜就可以直接睡覺，
是露營的絕妙之處！

材料（2人份）

牛肉…牛排1片
岩鹽、黑胡椒…適量
雞腿肉…1片
蔥…1根
大蒜粉…適量
烤雞肉串醬（或烤肉醬）…適量

作法

1 切肉和蔥

牛肉、雞肉都切成一口
大小。蔥切成2～3公
分長的蔥段。

2 插入竹籤

做成牛肉串、蔥肉串。

3 烤

牛肉上撒鹽、黑胡椒後
放上烤肉爐炭烤。蔥肉
串邊沾醬邊烤，烤好後
再撒點大蒜粉。

露營野炊小課堂

用刀子把稍微小一
號的保特瓶對半切
開，就成了大小剛
好可以用來沾醬的
容器囉！重點在於
切掉開口的地方。

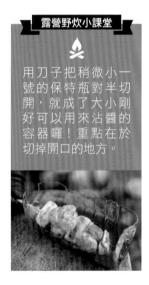

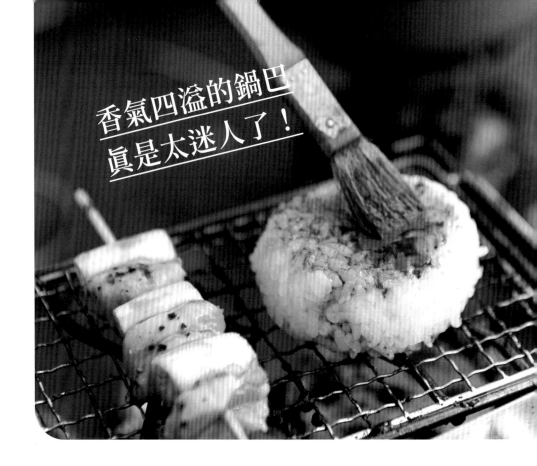

香氣四溢的鍋巴
真是太迷人了！

烤飯糰

只需沾上市售的醬汁即可，超簡單。
冷了也很好吃喔！

材料（2人份）

白飯…2杯米
蒲燒醬…適量

配菜
醬菜、沖泡式味噌湯

作法

1 捏飯糰

先把白飯煮好（參照 p.48 的作法），捏成小巧的飯糰。在家裡當然也可以用電鍋或電子鍋來煮飯！

2 放在網上烤

放在網上烤，邊用刷子刷上醬汁。

滑蛋炸蒜頭

雖然是極為簡單的一道菜，
卻也是令人驚艷的名配角喔！

材料（2人份）

蒜頭⋯1整顆
糯米椒⋯5～6根
蛋⋯1顆
橄欖油⋯適量

作法

1 炸

剝去蒜頭的薄膜，與糯米椒一起放進鑄鐵鍋
裡，倒入橄欖油到剛剛好蓋過配料，開火，以
低溫油炸。

2 淋上蛋液

作法 1 的配料全部炸熟後，將鑄鐵鍋從爐火上
移開。倒入打散的蛋液，利用餘溫做成滑蛋即
可。

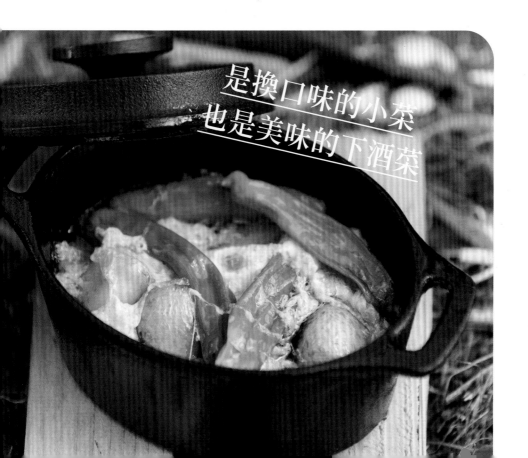

是換口味的小菜
也是美味的下酒菜

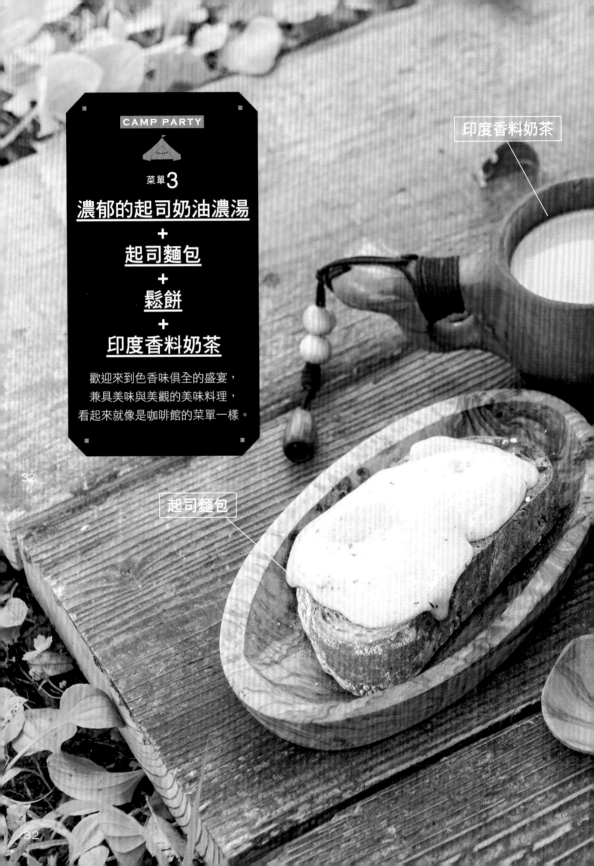

印度香料奶茶

菜單3

濃郁的起司奶油濃湯
\+
起司麵包
\+
鬆餅
\+
印度香料奶茶

歡迎來到色香味俱全的盛宴，
兼具美味與美觀的美味料理，
看起來就像是咖啡館的菜單一樣。

起司麵包

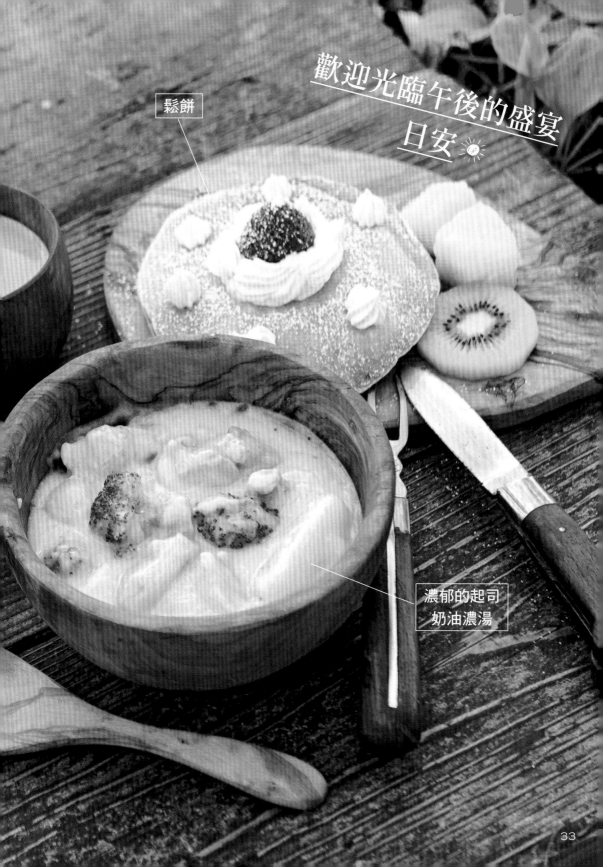

鬆餅

歡迎光臨午後的盛宴
日安

濃郁的起司
奶油濃湯

是不是
很豐盛呢？

將——

咕嘟咕嘟
煮到全部化爲泥狀！

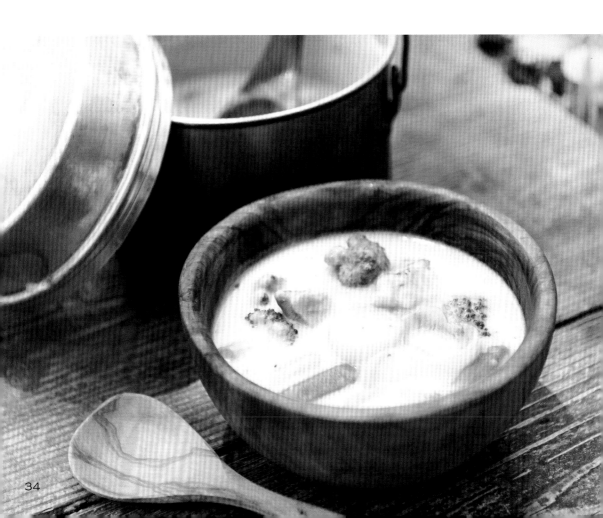

濃郁的起司奶油濃湯

口味雖然重，但香料的風味很清爽，
感覺再多碗都喝得下。

材料（2～3人份）

雞腿肉…200克
小洋蔥…5顆
馬鈴薯…大的1個
紅蘿蔔…1/2條
花椰菜…4朵
牛奶…200毫升
水…定量
艾曼塔起司…50克
橄欖油…適量
奶油濃湯粉（顆粒
狀，亦可以用濃湯塊
2~3塊）…1盒
胡荽子…1/2小匙左右
白胡椒…1/2小匙左右
肉豆蔻…少許
迷迭香（乾燥）…1/2
小匙左右
月桂葉…2片
粉紅色岩鹽…少許

作法

1 把配料切好

雞肉切成一口大小；紅蘿蔔和馬鈴薯以法式切
法（參照p.57的作法）切好。胡荽子、白胡椒、
迷迭香各自搗碎；肉豆蔻磨成粉；起司切成1
公分的小丁。

2 炒、煮

雞肉抹上1的迷迭香和鹽，用橄欖油炒過之後，
再和蔬菜（花椰菜以外）、水、月桂葉一起放
進鍋子裡，煮到蔬菜變軟為止。

3 再加入起司等配料
就大功告成了

把作法1的香料、起司、牛奶加到作法2裡，
待起司融化後，取出月桂葉，再加入濃湯粉和
花椰菜煮勻即可。

起司麵包

這款簡單的起司麵包與濃湯超對味。

材料（1片份）

切片麵包…1片
艾曼塔起司…1塊

*起司請豪氣地切成
　0.7～1公分。

作法

1 為備長炭點火

為備長炭點火，放在烤網上。再把麵包放在本來應該用來放炭火的地方。

2 烤起司麵包

烤好麵包的其中一面後，再翻面，放上起司，烤到起司融化就大功告成了。

簡單做最是美味！

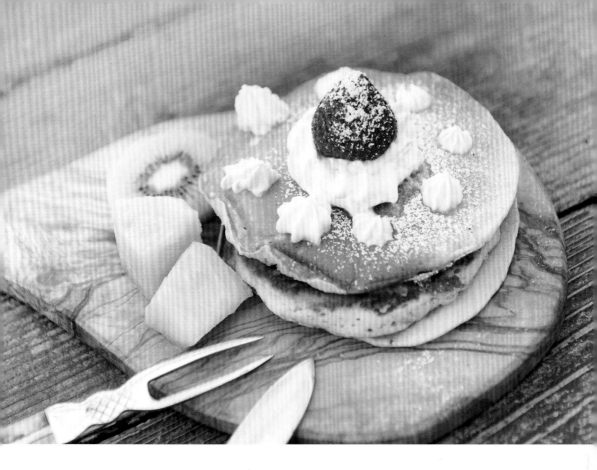

水果鬆餅

烤得膨鬆柔軟的祕訣在於
要在麵糊裡加入優格!!

請大方地放上
一堆水果和奶油!

材料（2人份）

鬆餅粉…1 包（150 克）

牛奶…2 大匙

優格…1 杯（100 克左右）

蛋…1 顆

奶油…10 克

（裝飾）

當季的水果…適量

鮮奶油…適量

糖粉…適量

作法

1 製作麵糊

把蛋液打散後，依序加入優格、牛奶、鬆餅粉，
徹底地攪拌到柔滑細緻為止。

2 用平底鍋煎

將奶油放進平底鍋裡，加熱到奶油融化後，再
倒入作法 1 的麵糊。煎成金黃色後翻面，兩面
都煎熟。盛入盤中，待鬆餅冷卻後，再放上鮮
奶油和水果。

這種香料的比例
無疑是最完美的

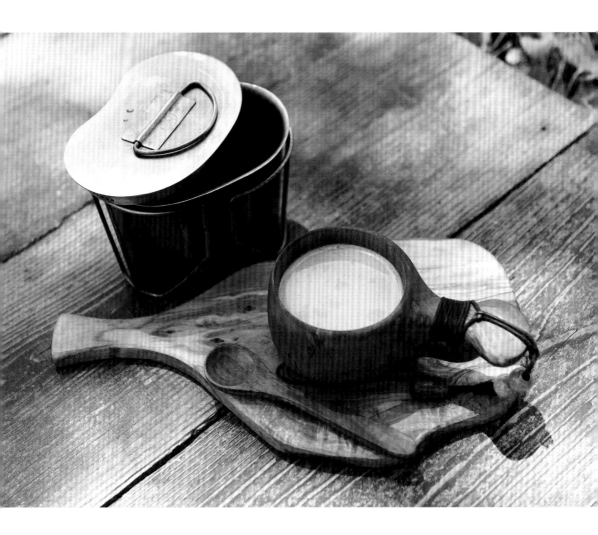

印度香料奶茶

飯後要不要來杯濃醇香甜的奶茶啊？
會讓你心情平靜喔！

材料（2人份）

乾薑…2 塊
丁香…3 粒
小豆蔻…3 粒
黑胡椒…3 粒
肉桂棒…1/2 根
水…100 毫升
牛奶…200 毫升
紅茶茶葉…1 大匙
砂糖…30 克

作法

1 磨碎香料

把所有的香料都放進研磨缽裡，連皮磨成粉。
把水和香料一起放進小鍋裡，浸泡 5 分鐘左
右。

2 熬煮

開火，把作法 1 的材料煮滾後再加入茶葉再煮
滾，煮至茶汁有濃郁香味。

3 加牛奶和糖

加入 200 毫升的牛奶，轉小火煮 2～3 分鐘，
小心不要煮到過於沸騰，以免牛奶燒焦；最後
再加入砂糖，用篩子過濾掉茶葉，倒進杯子裡
即可。

濃醇香甜

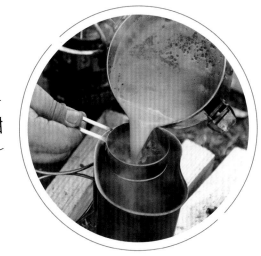

露營必備的30個野炊風器具

如果想在家裡享受露營的氣氛，絕不能少了這些充滿露營風味的小東西。
以下是 ALPHA TEC 建議的道具。

調理器具

鍋具

又稱為炊具。鍋子與平底鍋可以購買整組，是
人數少的戶外露營使用的戶外調理器具。儘量
選輕薄短小，像俄羅斯套娃那樣便於收納，才
方便隨身攜帶。

飯盒

不只可以用來煮飯，也可以當成鍋子來炊煮，
有些飯盒的蓋子還可以當成平底鍋使用。

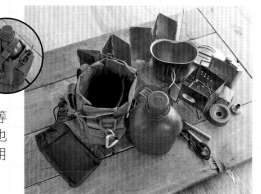

水壺袋

原本是軍用品，與水壺、鍋子、湯匙等
也有整組販賣的，全部整理在一起。也
有人比起強調功能性，更著迷於其軍用
的粗獷設計感。

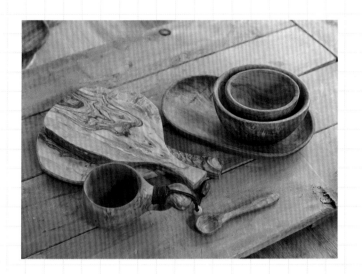

這才是ALPHA TEC流

木頭容器

把料理裝在用橄欖樹做成的木頭容器裡，看起來就是特別好吃。餐具也是刺激食欲的名配角！

露營杯

可以當成量杯、杯、碗或小型鍋子來用的萬能道具。使用起來的手感和重量依照不鏽鋼或鈦等材質而異。

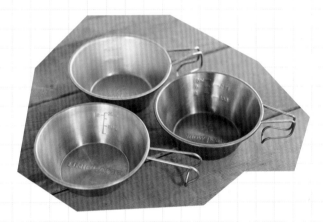

關於露營杯及鍋具的材質

鋁
導熱性非常好，可以節省燃料。重量很輕。只不過，很容易受損、生鏽。但價格便宜。

鈦
導熱性沒那麼好，所以煮好後馬上就可以開動。比較耗燃料。重量很輕又堅固，但較昂貴。

不鏽鋼
既堅硬又堅固，不會生鏽。煮好的食物不容易冷卻。不過較容易燒焦，也比較重。

拋光棉鋼絲絨

可以把黏在鍋子上的焦垢刷得很乾淨的拋光棉鋼刷。建議買附有清潔劑的刷子。在日式百圓商店或藥妝店皆能買到。

瑞士刀
（折疊刀、彈簧刀）

真想把各式各樣的工具全都整理成一個輕薄短小的隨身物品。至少也要有刀子、鋸子、銼刀、剪刀、開罐器、開瓶器的功能。

保特瓶的蓋子

一個保特瓶蓋子的容量為 7.5 毫升。兩個蓋子的容量相當於 1 大匙。把這個記起來的話在野外隨時使用會很方便！

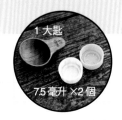

1 大匙

7.5 毫升 ×2 個

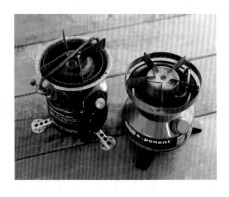

火爐（爐具）瓦斯爐

選擇馬上就能點火，而且火力很強的。如果只要做簡單的料理，用這個就能做了。各種爐具中又以瓦斯爐的燃料最便宜。

----------- **如果要在野外煮飯，還需要準備這些東西！** -----------

要帶的東西

- □ 天幕或者是帳篷、營釘、營槌、營繩
- □ 焚火台、柴、生火工具組、炭火夾
- □ 桌、椅
- □ 墊子
- □ 火爐（爐具）
- □ 調理器具（鍋具、飯盒等等）
- □ 菜刀、砧板
- □ 冰桶
- □ 餐器類（盤子、杯子、筷子、湯匙等等）
- □ 清潔劑、菜瓜布
- □ 垃圾袋
- □ 照明器具
- □ 雨具
- □ 毛巾、濕紙巾、衛生紙
- □ 防蚊液、消毒水等等

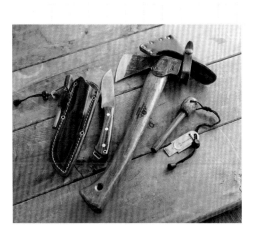

生火工具組

只要有砍柴用的斧頭、用於製作火媒棒的刀子、打火棒（或者是打火機）就可以生火了。

炭火夾

又稱為火鉗、夾子。要移動燃燒中的柴火時很方便。

聰明野炊料理，善用調味料更簡單

作法簡單通常不論是在家露營或是在野外露營，都是先決條件。
只要搞定「把行李全部整理成小小一包」、「快狠準地決定好味道」這兩點……
露營的完美食譜就大功告成了！

※ 以下的調味料都沒有特別指定品牌，使用慣用、喜歡的就可以囉，若是不嫌麻煩，也可以在家自己調製好醬料後使用。

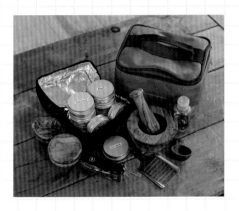

香料組

香料具有殺菌及消炎、鎮痛、緩和胃痛、改善消化不良等功效，因此帶香料出門除了可以用來做菜，還可以用於發生意外時的緊急處理，不妨事先準備好。

- 黑胡椒
- 白胡椒
- 白色岩鹽
- 粉紅色岩鹽
- 月桂葉
- 肉豆蔻
- 橄欖油
- 丁香
- 小豆蔻
- 百里香
- 洋香菜
- 胡荽子
- 乾薑
- 肉桂
- 茴香
- 迷迭香

壽喜燒的醬汁

已經以絕佳的比例調配好砂糖、酒、醬油、味醂。可用於為蔬菜或魚類調味。

烤雞肉串醬／烤肉醬

可將雞肉、豬肉做成照燒風味。也可1：1的比例加水拌勻，用來製作燉煮料理。

罐頭鹹牛肉

可以當成配料，也可以製作高湯，還能用來調味，可謂是極為優秀的食材。因為是罐頭，可以常溫保存這點也很迷人。

罐頭湯／高湯罐頭

只要以這個為基底，就能煮出像燉菜那種料多味美的濃湯。也可以用於想再多加一道菜的時候。

調理包咖哩、濃湯

只要使用調理包，不用長時間燉煮，也能煮出道地的風味。還能當成義大利麵的醬汁，用途很多。

盒裝牛奶
小份量的盒裝牛奶為 200 毫升一瓶，所以不用計量就能使用。

切成小塊的奶油
一塊剛好 10 克，所以不用計量就能使用。

快煮義大利麵
短時間、不用太多燃料就能煮好！最適合用來烹調露營美食了（使用市面上販售的熟義大利麵也可以唷）。

給露營新手的用語辭典

只要記住這些用語，等到真正在外面露營的時候就能氣定神閒地面對各種問題！

Esbit
以製造口袋爐及固體燃料片等露營用品馳名的廠商。其所生產的軍事用品還榮獲歐洲軍方採用。體積非常小、重量非常輕。

燒紅的炭火
意指柴火點燃後，變得紅通通的狀態。儘管沒有冒出火焰，但確實已經起火了，因此這時只要加入新的柴薪，就能馬上燃燒起來。

CAPTAIN STAG
可用經濟實惠的價格買到各種露營用品的廠商。該有的設備一應俱全。

冰桶
只要把食物或飲料裝進去就可以保冷的容器。隔熱材質為保麗龍的冰桶很便宜。使用真空隔熱板的冰桶則較昂貴，但保冷的效果非常好。

營繩
用於架設帳篷或天幕的繩索。又稱專業強力營繩。

營繩調節片
（CORD SLIDER）
用於搭建帳篷或天幕時。可以隨心所欲地調整營繩，只按一下就能固定這點也很優秀。

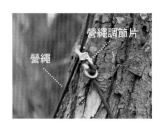

營繩調節片

營繩

天幕

可以遮陽或擋雨，讓露營更加舒適。依形狀而異，分成耐強風豪雨的類型與設置起來很輕鬆的類型。請以人數或用途做選擇。

焚火台

不能直接在地上升火時的必需品。此外，還具有安全、環保的優點。

斧頭（手斧）

除了可以用來砍柴，還能用於劈開擋路的樹枝等等。只要有一把小型的斧頭就很夠用了。

燃料用酒精

也有人直接簡稱為「酒精」。指的是經常使用於戶外燃燒用的液體燃料。可以在五金行或藥妝店買到。酒精濃度70%以上的燃料用酒精比較不容易產生煤灰。

瑞士維氏
（VICTORINOX）

瑞士的刀具、手錶製造大廠。招牌商品是露營用品中的瑞士刀。

打火棒

又稱為金屬火柴、噴火槍。輕量、小型、方便攜帶。而且不用像打火機那樣擔心燃料用盡這點也很便利。

火媒棒

用刀片薄薄地削成粗細約當於食指的木片（細細的木材），前端跟羽毛差不多的棒狀物體。

營釘

指的是打進地底，用於固定帳篷或天幕的器具。將營釘釘在地上的行為稱之為以營釘固定。

白汽油

使用於爐具，純度非常高，可以產生強大火力的石油燃料。不過也很容易揮發。又稱為「白瓦斯」。可以在五金行或登山用品店買到。

幫浦作用

為瓦斯燈或瓦斯爐點火前所進行的加壓作業。利用高壓讓瓦斯筒內的瓦斯噴出來，用來點火。

劈材台

用來劈柴的底座。主要是利用木椿來砍柴。也可以當成桌子使用。

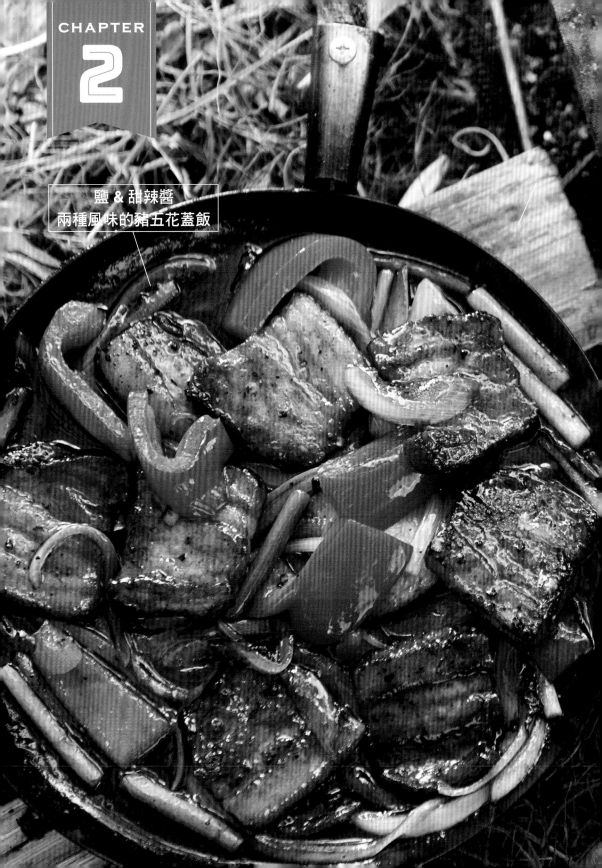

鹽 & 甜辣醬
兩種風味的豬五花蓋飯

究極美味菜單！
我 LOVE 白飯

超簡單的
野炊料理

剛煮好的白飯閃閃發光，是不是很誘人？
一打開飯盒，蒸氣就迎面而來。
只要把飯盒放在瓦斯爐上，馬上就充滿了露營的氣氛！
再為白飯準備最下飯的配菜吧。
會讓人一口接一口、一碗接一碗，輕輕鬆鬆就吃掉一杯米喔。
今天就不要管健康養生的問題了，
想吃多少就吃多少，把肚子撐得飽飽吧。

不會燒焦　不會半生不熟　真的很好吃

露營新手也不會失敗
用飯盒煮飯的方法

材料（2人份）

米…2 杯

水…400 毫升

* 基本上 1 杯米要加
 200 毫升的水。
* 直接用營火煮飯，
 飯盒很容易燒焦，
 所以建議使用瓦斯
 爐來煮。

* 取出飯的時候，
 不能直接倒過
 來，也不能敲打
 底部。

▶ ▶ ▶ ▶

作法

1 泡水

洗米，泡水備用。夏天
泡 30 分鐘左右，冬天泡
1 小時左右。

2 用小火煮 15 分鐘

開小火煮約 10 分鐘，煮
到冒出蒸氣後，再煮 5
分鐘左右，蒸氣就會消
失了。

3 燜熟

等到聽見咕嘟咕嘟的聲
音，就能從爐火上移開，
再燜約 15 分鐘即可。

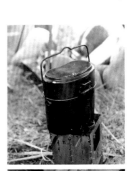

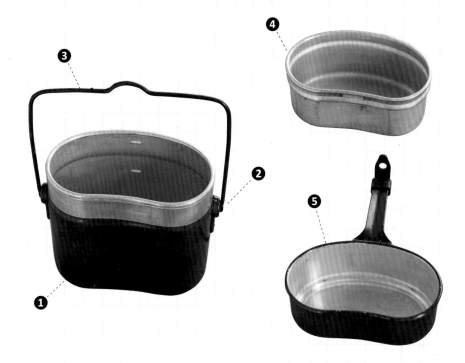

❶ 本體
除了煮飯以外，還能當成鍋子使用。

❷ 釦環
用於固定提把，以免傾倒。

❸ 提把
也可以吊起來煮。會變得很燙，所以要小心！

❹ 內層
可以當成盤子使用，煮飯時要先拿出來。如果放在裡面煮的話，裡面的東西會噴出來，所以請務必小心。也可以當成飯盒蓋子。

❺ 蓋子
平平的一蓋子相當於 2 杯份的米。蓋子也可以當成平底鍋煎東西，非常好用。

鹽 & 甜辣醬
兩種風味的豬五花蓋飯

整塊肉先煎再切，然後再裹上醬汁下去煎，就可以做得更好吃
吃到一半再撒上大量「追加的大蒜粉」，還能改變風味，再享受一遍！！

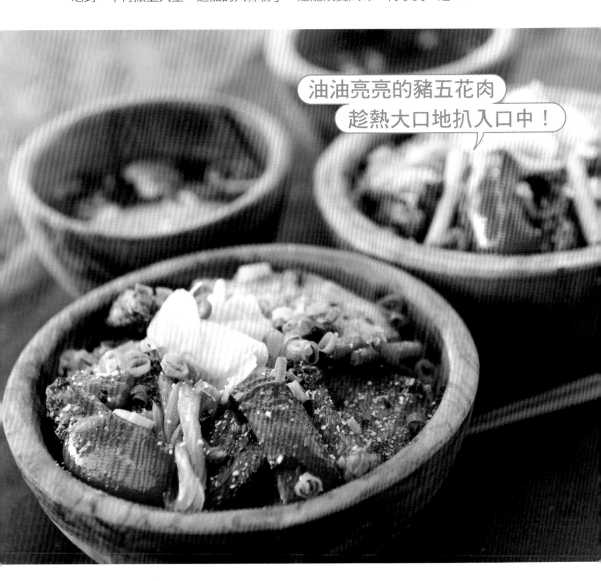

油油亮亮的豬五花肉
趁熱大口地扒入口中！

蒜頭每次要用的時候再用研磨缽搗碎蒜片，會比使用市售的大蒜粉更香更好吃。

材料（2人份）

白飯⋯2 杯米
豬五花肉塊⋯600 克
黑胡椒、岩鹽⋯適量
洋蔥⋯1/2 個
蒜苗⋯3 根
甜椒⋯1/2 個
烤雞肉串醬⋯適量
甜醋嫩薑⋯適量
蔥花⋯適量
大蒜粉⋯適量

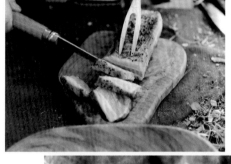

作法

1 煎整塊肉！

整塊肉抹上黑胡椒、岩鹽，放入平底鍋煎到呈現漂亮的金黃色，再從平底鍋裡取出，切成約 1 公分厚的肉片。

2 再煎一次→撒鹽調味

把切好的肉放一半回平底鍋裡，再撒些鹽、胡椒調味，確實把裡面煎熟，先移到盤子裡備用。

3 再回煎一次→用醬汁調味

把剩下的肉塊和切好的蔬菜一起放進平底鍋，蓋上鍋蓋用燜的方式煎。燜熟後，再加入烤雞醬汁與配料拌勻。

4 盛盤！

把肉和蔬菜放在白飯上，正中央放上甜醋嫩薑，最後再撒上蔥花。將沖泡式味噌湯倒進碗裡，注入熱水即可一起食用。

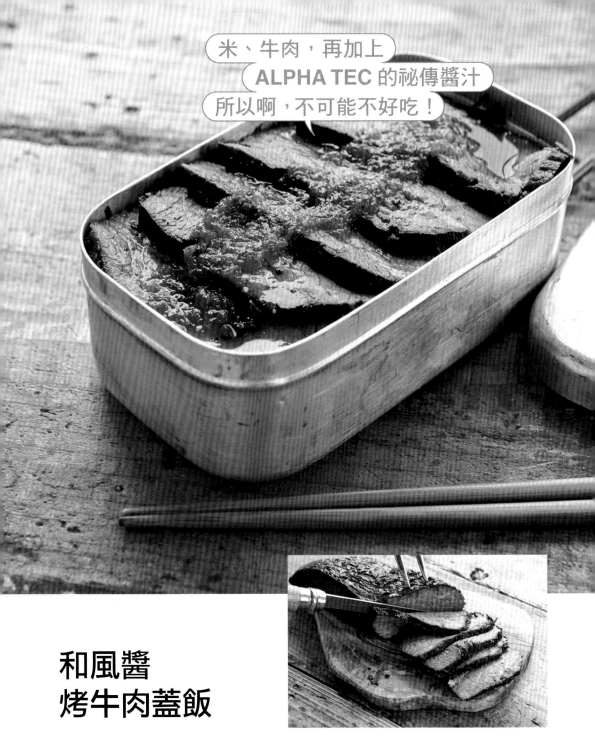

米、牛肉，再加上
ALPHA TEC 的祕傳醬汁
所以啊，不可能不好吃！

和風醬
烤牛肉蓋飯

絕不會失敗的烤牛肉作法，
還有最對味的和風醬，
這是只在這本書公開的祖傳食譜！

烤牛肉

| 牛腱…600 克
| 鹽…1 小匙多一點（大約是肉量的 1% 左右）
| 胡椒、大蒜粉…少許
| 橄欖油…適量
白飯…2 杯米
切碎的海苔、和風醬…各適量

露營野炊小課堂

要注意肉的加熱方式。溫度會突然上升，所以要時不時地檢查。用錫箔紙包起來靜置時，餘溫會讓肉中心的溫度上升約 10 度。如果不喜歡牛肉太熟，中心溫度達 40 度左右的時候就可以從爐火上移開。

作法

1 醃漬入味

把鹽、胡椒、大蒜粉揉進肉裡，靜置於常溫下 1 小時備用。

2 烤肉

把用大火將整片肉烤出焦色後，轉中火，蓋上鍋蓋，每隔 5 分鐘檢查一下肉裡面的溫度。每次檢查的時候都要翻面。當中心溫度達到 50 度左右，就可以從爐火上移開。

3 用錫箔紙包起來

用錫箔紙把肉包起來，靜置 30 分鐘，烤牛肉就大功告成了。

4 做成蓋飯

白飯上灑滿滿切碎的海苔，再排上切成薄片的烤牛肉，淋上和風醬。

和風醬作法

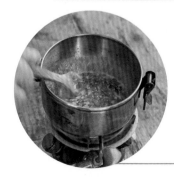

材料

洋蔥…1/2 個
蒜頭…1 瓣
醬油、橄欖油、蜂蜜、麻油、巴薩米克醋
…各 1 大匙
鹽、胡椒…各少許

作法

1 剁碎洋蔥、蒜頭。

2 將 1 與剩下的材料全部倒入小鍋中，充分攪拌均勻。開中火，煮到沸騰就完成了。裝進煮沸消毒的瓶子裡，可以冷藏保存約 1 週。

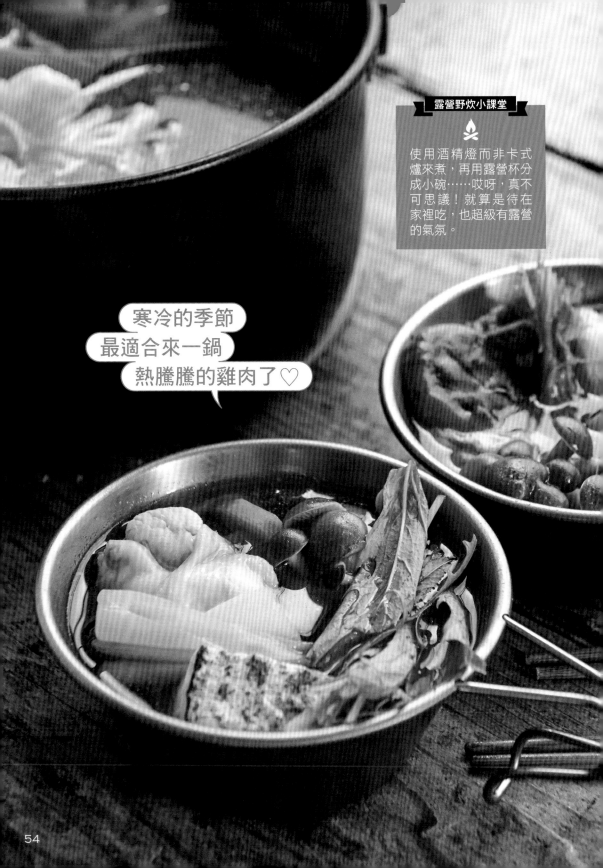

使用酒精燈而非卡式爐來煮，再用露營杯分成小碗……哎呀，真不可思議！就算是待在家裡吃，也超級有露營的氣氛。

寒冷的季節
最適合來一鍋
熱騰騰的雞肉了♡

咕嘟咕嘟

雞肉鍋 +
收尾的麵條

再次煮滾

火鍋真是太偉大了，
可以從湯、料一路吃到收尾的麵條，
請把湯喝得乾乾淨淨，
連最後一滴都不要放過。

材料（2人份）

雞翅膀…4～6 隻
白菜…1/3 個
蔥…1/2 根
水菜…2/3 把
紅蘿蔔…1/2 條
金針菇…1 把
鴻喜菇…1/2 把
烤豆腐…1/2 塊
香菇…4 朵
寬麵…1 包
水…500 毫升
柑橘醋…適量

* 請留下來 1/3 的水菜、1/2
 的金針菇在煮麵的時候再
 加進去。

作法

1 把配料切好

蔥、水菜切成 3～4 公分左右；白菜、烤豆腐切
成一口大小；紅蘿蔔切成半月形；香菇切出星形
的紋路；金針菇和鴻喜菇切除蒂頭，撕成小撮，
均備用。

2 燉煮

把水倒入鍋中，加入作法 1 的配料燉煮至熟。煮
時要一面撈除浮沫。

3 收尾的寬麵

先把鍋裡的配料撈出來，再倒入寬麵煮熟。煮好
均搭配柑橘醋吃。

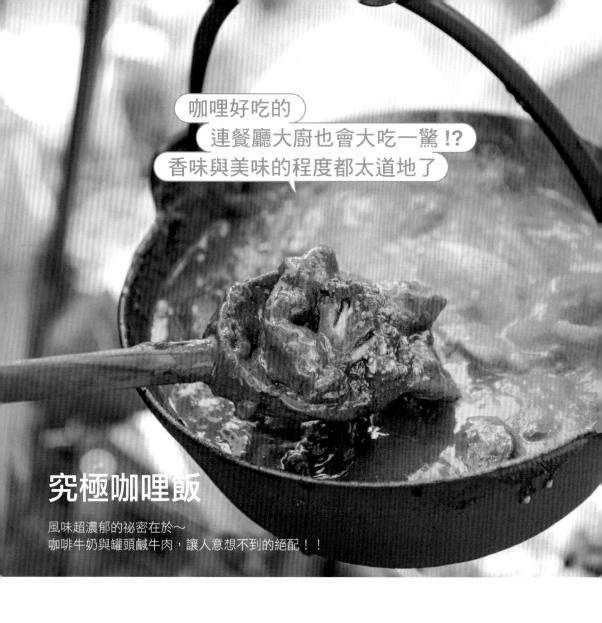

咖哩好吃的
連餐廳大廚也會大吃一驚!?
香味與美味的程度都太道地了

究極咖哩飯

風味超濃郁的祕密在於～
咖啡牛奶與罐頭鹹牛肉，讓人意想不到的絕配！！

露營野炊小課堂

以 1：2 的比例將咖啡牛奶與水混合成恰到好處的比例。舉例來說，假設全體的水分為 900 毫升的話，以 300 毫升的咖啡牛奶加上 600 毫升的水即可。

即使調理包也能散發出超正統的香味，祕訣在於小豆蔻、丁香、胡荽子、肉豆蔻等四種香料。

材料（4～5杯米的份量）

小豆蔻、丁香、胡荽子、肉豆蔻
…各 1/2 小匙左右
洋蔥…1 個
蒜頭…1 瓣
鹹牛肉罐頭…1 罐
牛腱…300 克
紅蘿蔔…中的 1 條
馬鈴薯…中的 2 個
花椰菜、甜椒、櫛瓜等當季的蔬菜
…各適量
咖啡牛奶…200 毫升
水…400 毫升
咖哩塊…1 盒
白飯…適量

法式切法

若使用法式切法來切紅蘿蔔和馬鈴薯的話，形狀會很好看，更能炒熱露營的氣氛。請先去角斜切，再切成橄欖球的形狀。

小豆蔻、丁香、胡荽子用研磨缽搗碎，肉豆蔻則磨成泥。

作法

1 前置作業

將蒜頭、1/2 的洋蔥切成碎末，剩下的 1/2 切成月牙形；其它的蔬菜、牛肉切成一口大小；磨碎香料，均備用。

2 炒

用平底鍋拌炒蒜頭、洋蔥（切成碎末）、罐頭鹹牛肉。

3 炒→煮

依序把紅蘿蔔→馬鈴薯→洋蔥（切成月牙形）→牛肉放入鍋子裡拌炒，炒出一定的熟度後，再加入作法2的材料和水、咖啡牛奶燉煮。

4 煮至濃稠

作法 3 的食材均煮熟後，加入香料和咖哩塊，燉煮 10 分鐘左右。要從爐火上移開的前一刻再加入甜椒及櫛瓜等稍微煮勻就可以配白飯一起吃囉。

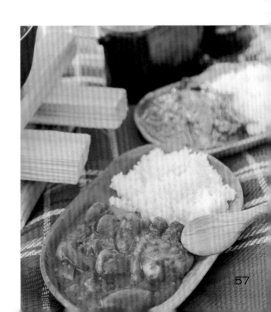

調理包方便料理
鹹牛肉咖哩飯

好吃的祕訣在於靜置一整晚再覆熱吃，
好吃到讓你一碗接一碗！

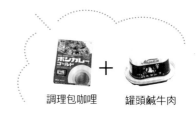

調理包咖哩　　　罐頭鹹牛肉

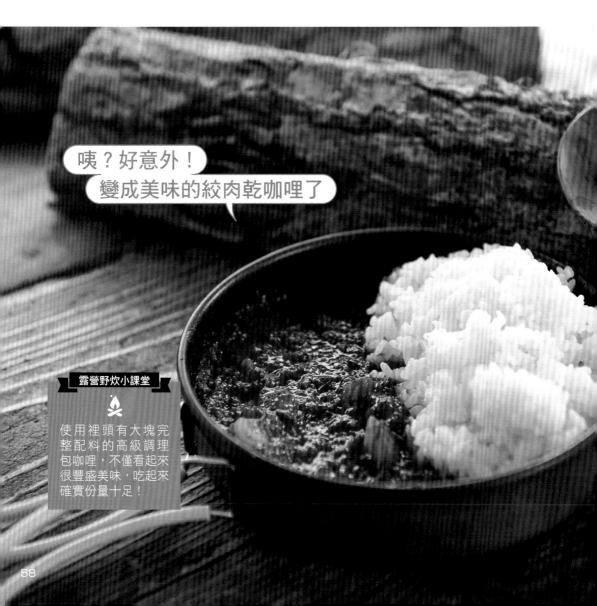

咦？好意外！
變成美味的絞肉乾咖哩了

露營野炊小課堂

使用裡頭有大塊完
整配料的高級調理
包咖哩，不僅看起來
很豐盛美味，吃起來
確實份量十足！

材料（1人份）

調理包咖哩…1人份
鹹牛肉罐頭…1罐
白飯…適量

作法

1 炒

拌炒罐頭鹹牛肉。

2 倒入調理包咖哩

將罐頭鹹牛肉炒散後，倒入調理包咖哩。稍微再煮一下，煮到咕嘟咕嘟沸騰為止。

3 靜置

馬上吃當然也很好吃，但是如果靜置一晚再覆熱吃則更美味。

\\ 兩步驟即可完成 //

1

2

豬五花咖哩飯

絕不會被發現是用調理包做的
色香味俱全的豪華咖哩。

調理包咖哩

除了肉以外，也可以
加入洋蔥、甜椒、櫛
瓜等當季的蔬菜。還
能將份量及風味都提
升到另一個層次！

材料（1人份）

調理包咖哩…1人份
豬五花肉（肉片）…100克
白飯…適量

\\ 全部倒進去!! //

作法

1 炒

拌炒豬五花肉。

2 倒入調理包咖哩

直接將未加熱的咖哩
倒入平底鍋中，煮到
咕嘟咕嘟沸騰為止。

是一道風味濃郁
又濕潤多汁的重量級咖哩！

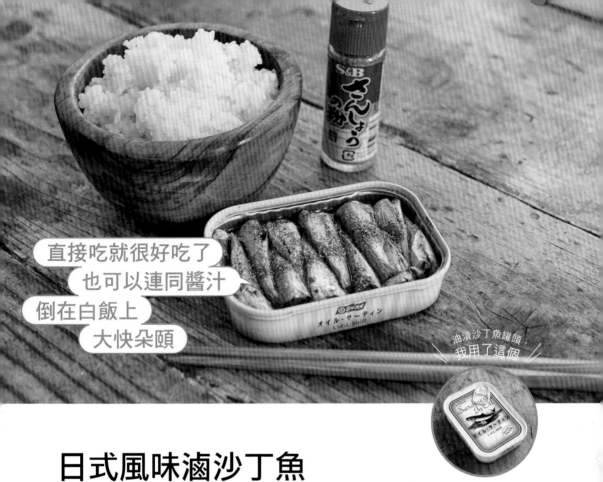

直接吃就很好吃了
也可以連同醬汁
倒在白飯上
大快朵頤

油漬沙丁魚罐頭，
我用了這個

日式風味滷沙丁魚

大家是不是都覺得野炊煮魚很麻煩？
才怪～吃吃看這個，
超簡單就能做出餐廳等級的味道。

這道也是最方便的
下酒菜!!

材料（1人份）

油漬沙丁魚罐頭…1 罐
壽喜燒醬汁…適量（市售）
山椒粉…適量

作法

1 整個罐頭放在火上煮

打開油漬沙丁魚罐頭，倒掉裡面的油。

2 滷煮

倒入壽喜燒的醬汁至八分滿，把整個罐頭放在火上煮。煮熱後就大功告成了，可以撒些山椒粉一起吃。

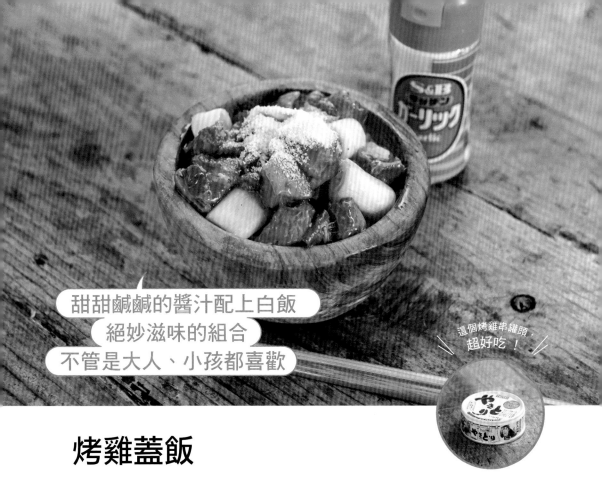

甜甜鹹鹹的醬汁配上白飯
絕妙滋味的組合
不管是大人、小孩都喜歡

這個烤雞串罐頭，
超好吃！

烤雞蓋飯

只要把罐頭的醬汁與蔥一起煮就有神奇的化學效果，
蓋飯上的烤雞肉好吃得讓人一碗接一碗！

材料（1人份）

烤雞罐頭…3 罐
蔥…1/2 根
白飯…想吃多少裝多少
大蒜粉…適量

露營野炊小課堂

要吃前再撒上大蒜粉才是
正確的吃法。令人胃口大
開的香氣與辣味為甜甜鹹鹹的
醬汁增添了畫龍點睛的效果。

作法

1 炒蔥

蔥切成 3 公分左右的長
度，用鍋子拌炒。

2 煮

把蔥炒熟後，加入烤雞罐
頭，咕嘟咕嘟煮至沸騰。

3 盛盤

將白飯裝入碗中，放上作法 2 的材料，再撒上滿
滿的大蒜粉。

咕嘟咕嘟……香得
令人口水直流！

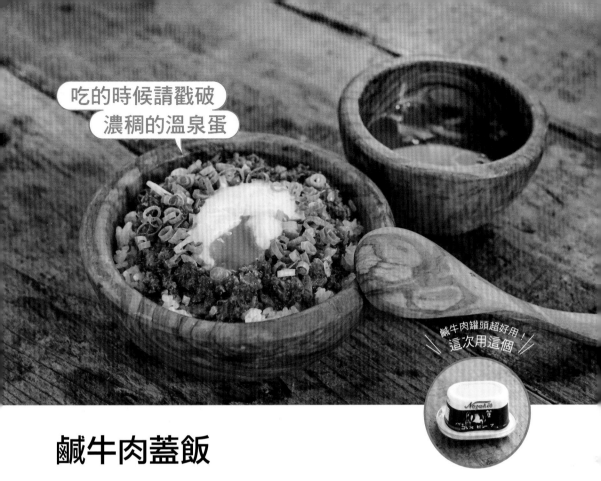

吃的時候請戳破
濃稠的溫泉蛋

鹹牛肉罐頭超好用！
這次用這個

鹹牛肉蓋飯

說穿了，這是一道西式牛肉蓋飯，
應該沒有人會不喜歡牛肉蓋飯吧？
早中晚隨時都想來一碗，對吧？

材料（1人份）

鹹牛肉罐頭…1 罐
洋蔥…中的 1/2 個
奶油…10 克
大蒜粉、岩鹽、白胡椒…
各 1 小撮
蔥花…適量
溫泉蛋…1 顆
白飯…想吃多少裝多少
沖泡式味噌湯…1 人份

作法

1 炒

洋蔥切成碎末，用奶油拌
炒，炒熟後，再加入罐頭鹹
牛肉繼續拌炒，再加入鹽、
胡椒、大蒜粉調味。

2 盛盤

將白飯盛入碗中，中間壓出
一個凹洞，鋪入炒好的鹹牛
肉。在洞的外圍撒一圈蔥
花，再把溫泉蛋放在正中央
就大功告成了！

露營野炊小課堂

如何煮出滑嫩程度
剛剛好的溫泉蛋？

1 如果要煮 2 顆溫泉
蛋，則以 500 毫升
的熱水與 100 毫升
的冷水比例最為恰
當。（冷水比例約
為熱水×20%）

2 將煮滾的鍋子從爐
火上移開，加入冷
水，再把蛋放進去，
立刻蓋上鍋蓋，靜
置 12 分鐘（如果
是冬天的戶外則為
15 分鐘）即可。

用市售醬汁
燉煮開胃菜、下酒菜

露營做菜時使用市售調味醬料來做料理非常方便。
接下來為大家介紹一些相當開胃的簡單菜色！
在家也可以隨時端上桌，當作下酒菜或是餐桌加菜。

燉南瓜

材料（2人份）

南瓜…1/8 個
壽喜燒醬汁
…50 毫升
水…150 毫升

作法

1 在鍋子裡放入南瓜、壽喜燒醬汁、水，燉煮入味。

2 把南瓜煮軟就大功告成了。

滷五花肉

材料（2人份）

豬五花肉塊
…100 克
烤雞肉串醬 (或烤
肉醬)…30 毫升
水…300 毫升
山椒粉…適量

*烤雞的醬汁 ： 水＝
1：1是最佳比例。

作法

1 豬五花肉塊切成一口大小，把所有的材料全部
放進鍋子裡一起滷透（約 20-30 分鐘）。

2 吃之前再撒上山椒粉即可。

照燒雞腿肉

材料（2人份）

雞腿肉…1 片
烤雞肉串醬 (或烤
肉醬)…60 毫升
（1/4 瓶）
橄欖油…適量
鹽…少許
迷迭香…適量

作法

1 雞腿肉切除難咬的去筋，調整一下厚度；將橄
欖油倒入平底鍋，放入雞腿肉，蓋上鍋蓋，從
皮那面開始煎，煎的時候撒上少許迷迭香增添
香氣。

2 煎到皮變得金黃酥脆後，翻面，蓋上鍋蓋，確
實把雞肉煎熟。煎好後再讓雞肉均勻裹上烤雞
的醬汁。如果覺得太甜，亦可以加鹽調整。

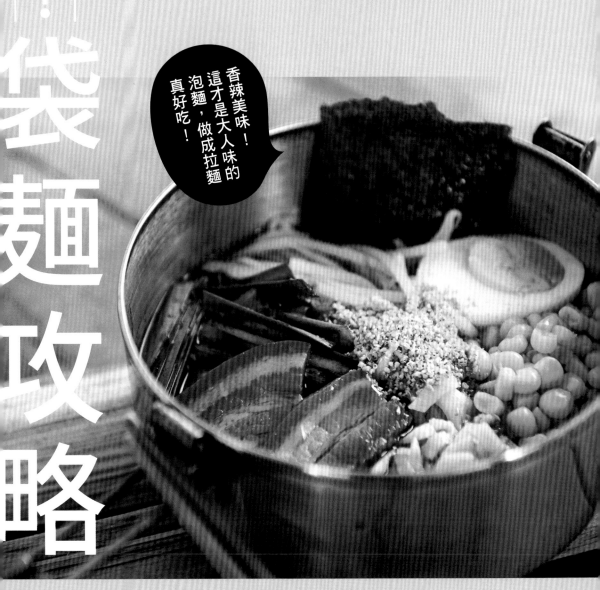

COLUMN

韭菜拉麵

醃韭菜配飯配酒都很對味！

香辣美味！這才是大人味的泡麵，做成拉麵真好吃！

用這些
來做!!

材料（1人份）

泡麵（辣味噌口味）
　…1包
醃韭菜…適量
豆芽菜…1/2包
玉米粒…適量
水煮蛋…1/2顆
滷五花肉…2片
　（作法參考p65）
白芝麻粉…適量
海苔…適量
水…定量

作法

1 燒一鍋熱水，加入麵條。煮好後再倒入調味料
包，放上所有的配料即可。

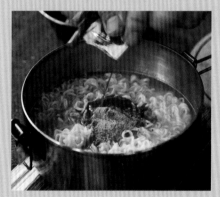

醃韭菜的作法

● **材料**
　生韭菜…2把
　烤肉醬…3大匙
　蒜泥…1瓣的份量
　辣油…1小匙

● **作法**
1 韭菜切成5公分的長度。
2 加入所有的調味料攪拌均勻。

POINT
馬上吃就很好吃了，但是放上一天會更
美味！放進冰箱可以保存一週左右。

材料（1人份）

泡麵（味噌口味）
…1包
水煮蛋…1顆
滷五花肉…適量
(作法參考p65)
蔥花…大量
水…500c.c.

作法

1 燒一鍋滾水煮麵條；另以隔水加熱的方式加熱滷肉。

2 把泡麵附的醬料包、滷肉的醬汁倒入野炊碗中，加入作法1的煮麵水攪散。

3 把麵盛入碗中，再放上滷肉、蔥花、水煮蛋就大功告成了。

滷肉拉麵

只要加入滷肉的醬汁，
就能煮出超濃郁的湯頭。

用這些
來做!!

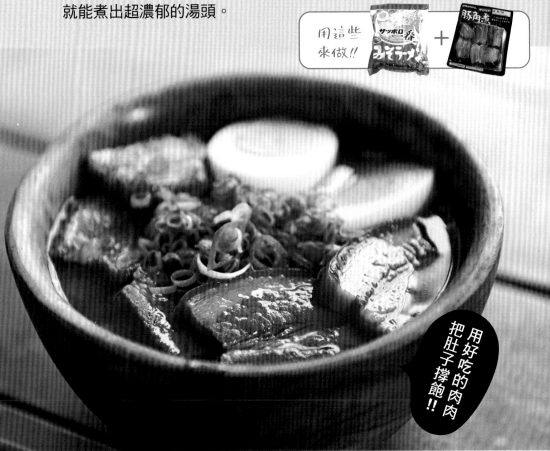

把肚子撐飽!!
用好吃的肉肉

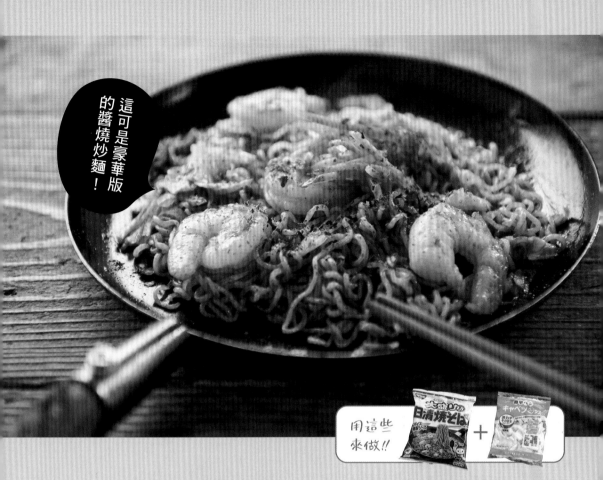

這可是豪華版的醬燒炒麵！

用這些來做!!

醬燒炒麵

可不能小看肥美的鮮蝦，是製作醬燒炒麵的大功臣。

材料（1人份）

速食炒泡麵…1包
洗切好的袋裝蔬菜…1包
冷凍蝦仁…3～4尾
紅薑…適量

作法

1 把炒泡麵放入滾水中煮，不用煮太軟，口感稍硬就可撈起、備用。

2 依序把蝦仁、洗切好的蔬菜放進平底鍋裡拌炒，炒熟後再加入作法1的麵條，加入泡麵附的醬汁調味。

3 放上紅薑即可。

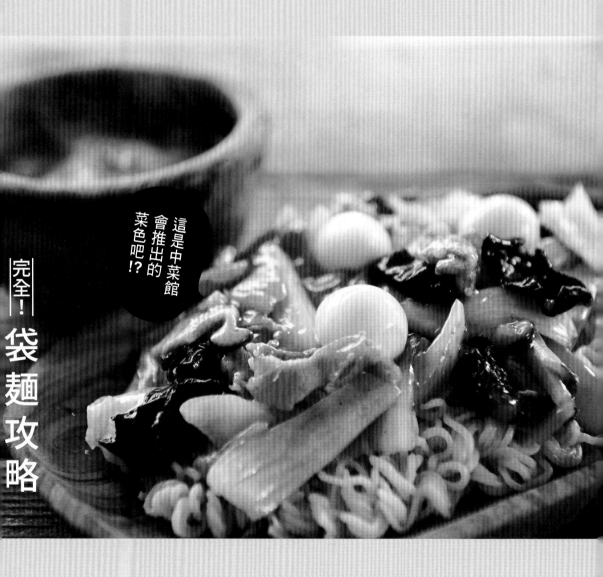

完全！袋麵攻略

這是中菜館會推出的菜色吧!?

中式什錦燴麵

沒想到可以用速食麵來煮燴麵！

用這些來做!!

材料（1人份）

速食炒泡麵…1包

燴料

中華蓋飯的調味料
…1塊
洋蔥…1個
豬五花肉…50克
豌豆…3～4個
青江菜…1把
鵪鶉蛋（水煮）
…3顆
木耳…適量
香菇…1/2朵
竹筍（水煮）
…1/4塊份

＊不使用速食麵附的醬料。

作法

1 把泡麵放入滾水中煮，口感稍硬就可撈起、備用。

2 用平底鍋拌炒肉→蔬菜及其它配料，炒熟後再加入中華蓋飯的調味料。

3 將麵條盛入盤中，再淋上作法2的燴料即可。

露營野炊小課堂

中華蓋飯的調味料就是可以直接沖泡使用的日式親子丼即食包。這道麵有點像是簡式的廣式炒麵，燴料可以換成自己喜歡的或當季的食材。

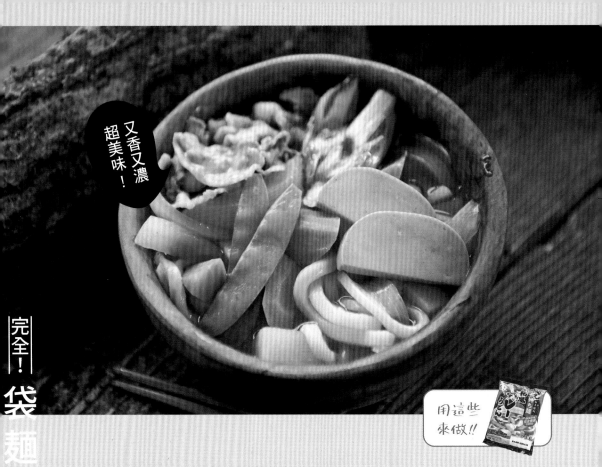

又香又濃超美味！

用這些來做!!

湯咖哩烏龍麵

份量十足，料多味美的野炊食。

材料（1人份）

咖哩烏龍麵…1包
豬五花肉…50克
洋蔥…1/2個
紅蘿蔔…1/3條
馬鈴薯…中的1/2個
水…定量
A ┃ 豌豆…適量
┃ 魚板…2片
┃ 蔥…1/2根

作法

1 紅蘿蔔、馬鈴薯切成一口大小的滾刀塊；洋蔥切成細細的月牙形；蔥斜切，放入平底鍋炒出焦糖色；豌豆放入滾水中燙熟、撈起備用。

咕嘟咕嘟

2 將作法1的洋蔥、紅蘿蔔、馬鈴薯倒進滾水裡，煮軟後加入五花肉。煮熟後再加入烏龍麵附的湯包，再煮一下。

3 將2盛入碗中，放上豌豆、蔥及魚板做裝飾即可。

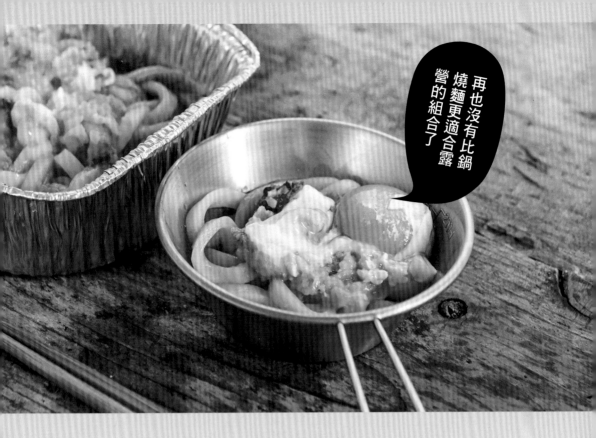

再也沒有比鍋燒麵更適合露營的組合了

鍋燒烏龍麵

秋冬的營地裡，或者是家裡的餐桌上，都不可或缺的主角！

材料（1人份）

鍋燒烏龍麵…1包
蛋…1顆
蔥花…少許

作法

1 在錫箔容器裡加入烏龍麵、烏龍麵附的湯包，開火加熱。

2 煮滾後在中央打一顆蛋，放上少許蔥花即可。

半熟蛋
太好吃了！

露營野炊小課堂

如果覺得口味過淡，可以依個人口味加入柚子胡椒、七味粉、蔥花等佐料，也可以加上天婦羅、魚板、魚丸及各種豐富配料。

帳篷裡就是我的家！

撐起有型有款的天幕

能不能撐起有型有款的天幕，取決於要把營釘打在什麼地方。
營釘的位置則取決於「距離」及「角度」。
以下為大家徹底解說要把營釘打在什麼地方、怎麼架設天幕的方法！

STEP 1

將天幕鋪在地上

天幕有各式各樣的形狀及尺寸，例如六角形、蝶形、信封形等等。這次以六角形為例，為各位說明最基本、一般家庭最容易使用的搭設方法。

STEP 3

用營柱測量距離。

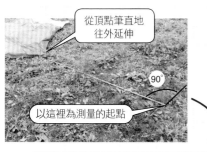

從頂點筆直地往外延伸

90°

以這裡為測量的起點

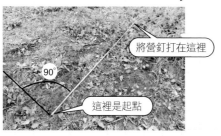

將營釘打在這裡

90°

這裡是起點

另一邊也以同樣的方式測量距離，打入營釘。

STEP 2

決定營柱要立在什麼地方。

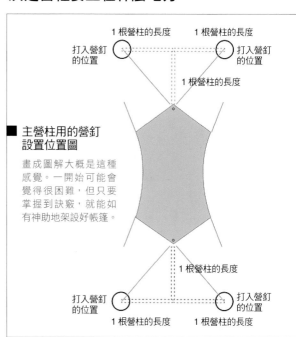

1根營柱的長度　　1根營柱的長度

打入營釘的位置　　　　　　打入營釘的位置

1根營柱的長度

■ **主營柱用的營釘設置位置圖**

畫成圖解大概是這種感覺。一開始可能會覺得很困難，但只要掌握到訣竅，就能如有神助地架設好帳篷。

1根營柱的長度

打入營釘的位置　　　打入營釘的位置

1根營柱的長度　　1根營柱的長度

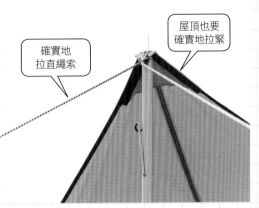

確實地
拉直繩索

屋頂也要
確實地拉緊

這裡最
重要了！

STEP 4

立好營柱

立好營柱後，一面
調整綁在營釘上的
營繩，將相當於天
幕屋頂的中心部
分緊緊地拉成一直
線，用營繩調節片
固定，徹底繃緊。

STEP 5

打入四個角的營釘，
拉直繩索。

確實地立好主營柱後，
就能輕鬆地找出四個角
要打入營釘的位置。

找出繃緊的位置後，打入
營釘，拉緊繩索。

四個角要打入營釘
的位置在對角線的
延長線上。

參考以上的位置就能
搭設出好看的帳篷。

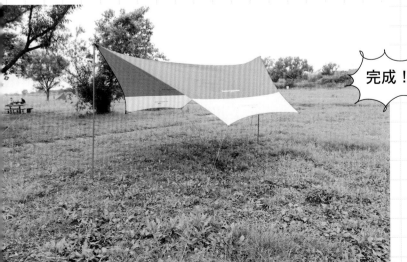

完成！

STEP 6

不只感覺很開闊，既能
遮陽又能擋雨的天幕，
是野外露營必需品。

名店菜色，自己做也可以！

露營也能吃到的咖啡館簡餐

露營美食一向給人大而化之、男子漢粗曠料理的印象，
像是加了一大堆番茄醬的拿坡里義大利麵、堆滿入口即化起司的比薩，
都是露營一定會有的招牌菜色，
但其實不只是這樣，從懷舊西餐到時尚的咖啡館簡餐都可以自己做，
就算在家吃也能大快朵頤。
以下為各位介紹從小孩到大人沒有人會不喜歡的料理，
如果不知道「今天要吃什麼？」
就翻開下一頁吧！

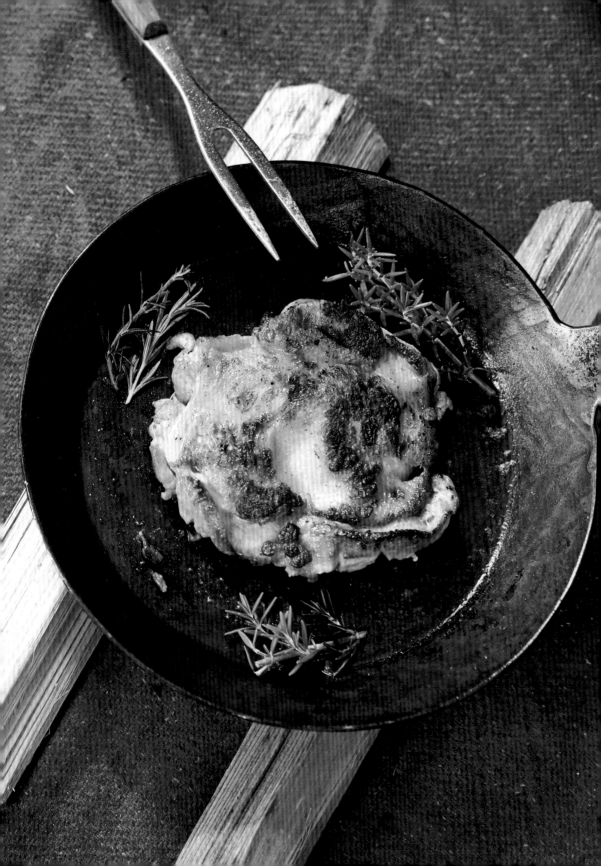

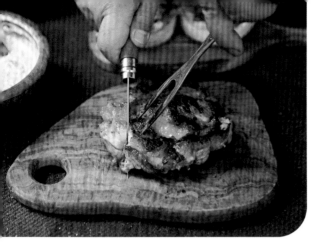

塔塔醬
雞肉漢堡

只要把烤好的雞肉夾進麵包裡，
是不是很簡單？
可是啊，要是再淋上濃濃塔塔醬，
瞧！……真是令人欲罷不能。

材料（1人份）

雞腿肉…1 片
橄欖油…適量
漢堡麵包…2 個
萵苣…適量

A
- 洋蔥…中的 1/2 個
- 鹽…1 小撮
- 洋香菜…1～2 小匙
- 砂糖…3 克左右
 （1/3 包 10 克的糖包）
- 美乃滋…6 大匙
- 切碎的泡菜…3 大匙
- 水煮蛋…2 顆

作法

1 製作塔塔醬

洋蔥、洋香菜、水煮蛋均切碎；把 A 料
全部倒進大碗裡混勻；漢堡麵包用烤箱
或是炭火稍微加熱。

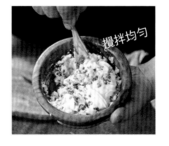

攪拌均勻

2 烤雞肉

雞腿肉切除筋，平底鍋倒入少許沙拉油，放入帶皮的那一面開始煎。
煎好後，再切成一口大小。

3 組合

將切好適當大小的萵苣鋪在漢堡麵包上，放上烤好的雞肉，再淋
上塔塔醬就大功告成了。

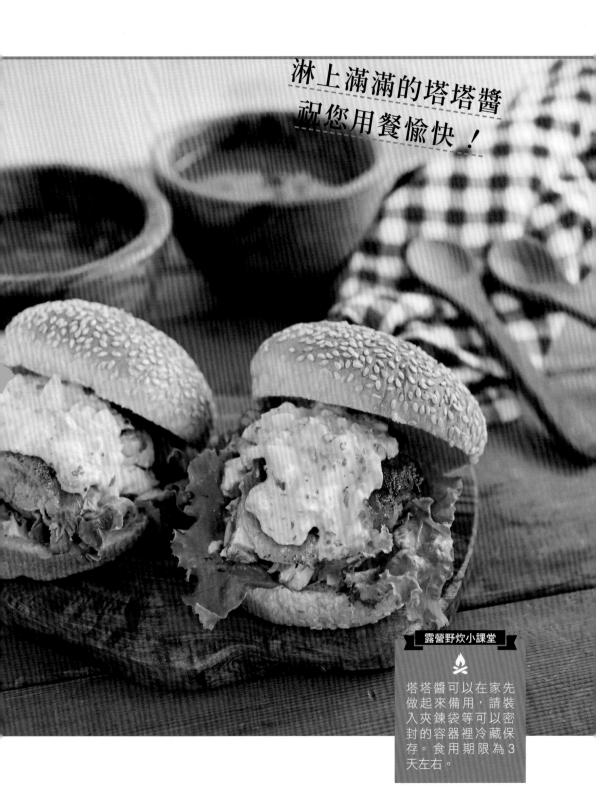

淋上滿滿的塔塔醬
祝您用餐愉快！

露營野炊小課堂

塔塔醬可以在家先
做起來備用，請裝
入夾鍊袋等可以密
封的容器裡冷藏保
存。食用期限為3
天左右。

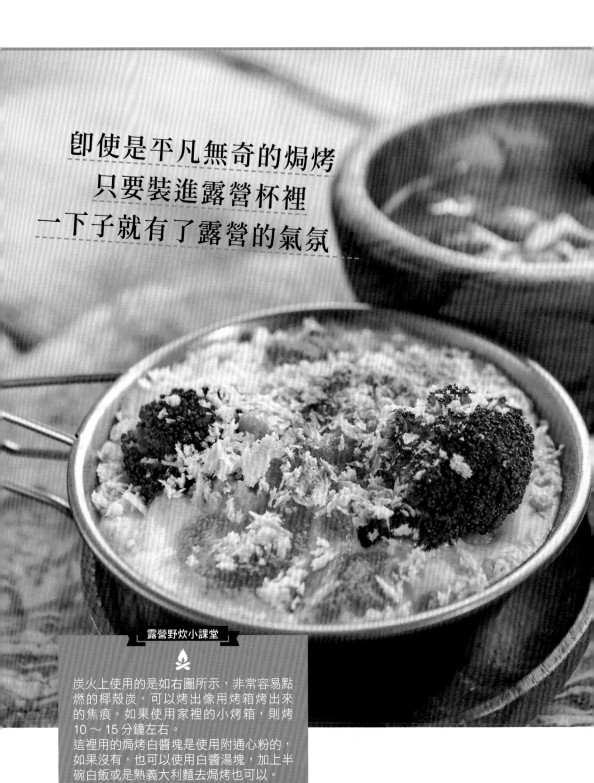

即使是平凡無奇的焗烤
只要裝進露營杯裡
一下子就有了露營的氣氛

露營野炊小課堂

炭火上使用的是如右圖所示，非常容易點燃的椰殼炭，可以烤出像用烤箱烤出來的焦痕。如果使用家裡的小烤箱，則烤10～15分鐘左右。
這裡用的焗烤白醬塊是使用附通心粉的，如果沒有，也可以使用白醬湯塊，加上半碗白飯或是熟義大利麵去焗烤也可以。

露營杯焗烤通心粉

即使是平凡無奇的焗烤，只要裝進露營杯裡
一下子就有了露營的氣氛！

使用焗烤通心粉
調理包！

材料（1人份）

雞腿肉…1 包	水…適量	花椰菜…適量
洋蔥…1/2 個	牛奶…適量	比薩用起司…適量
鴻喜菇…適量	奶油…適量	麵包粉…適量
焗烤通心粉調理包 …1 包	蘆筍…1 根	

作法

1 材料切好拌炒

雞肉切成一口大小；洋蔥切成月牙
形；鴻喜菇撕成小撮，三者皆放入
炒鍋中，加少許油稍微炒香。

2 煮

把焗烤通心粉調理包依包裝盒指示將水和牛奶倒進作法 1
裡，煮到黏稠狀。蘆筍和花椰菜另外用滾水汆燙備用。

3 烤

在露營杯裡塗上奶油，放入做法 2 的炒料和醬汁，再放上蘆
筍、花椰菜，然後再撒上比薩用起司、麵包粉，放進依照下
圖用炭火製作的烤箱裡烤。烤得金黃酥脆就大功告成了。

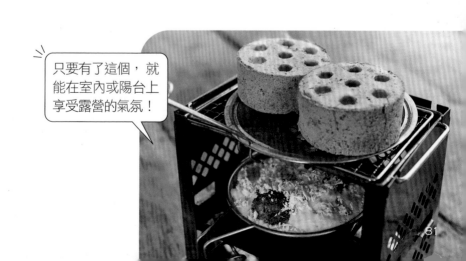

只要有了這個，就
能在室內或陽台上
享受露營的氣氛！

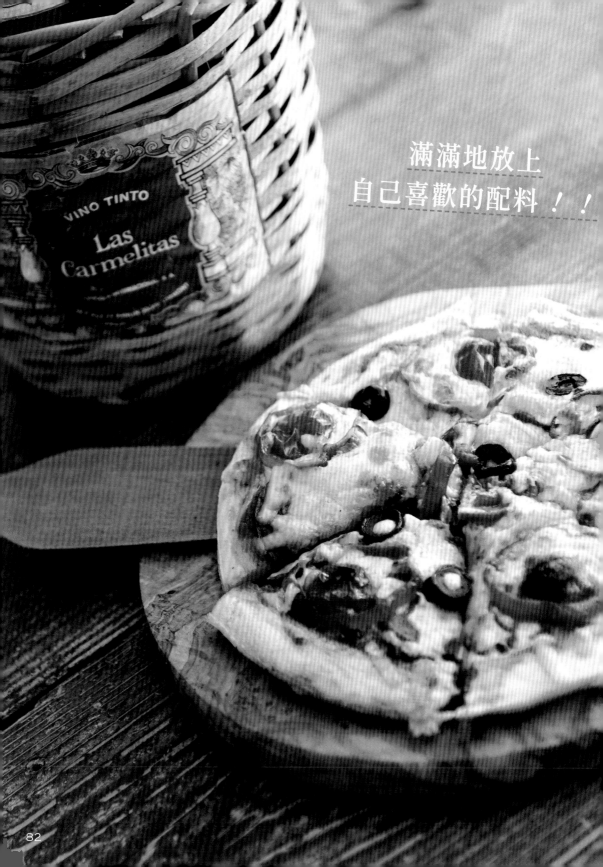

滿滿地放上
自己喜歡的配料！！

什錦百匯比薩

只要使用市售的比薩餅皮，
就能輕輕鬆鬆地做出美味的PIZZA！

/ 好吃 ♡ \

材料（1人份）

市售的比薩餅皮…1 片
市售的比薩醬…2～3 大匙
比薩用起司…適量
義大利香腸…50 克左右
青椒…1 個
黑橄欖…適量（切片）
小番茄…6 顆

作法

1 把配料切好

青椒、香腸切成薄薄的圓片；小番茄切成兩半。

2 放上材料下去烤

在餅皮上塗比薩醬，撒上起司。放上作法1的
配料，再撒上起司，最後再放上橄欖。放進平
底鍋裡，蓋上鍋蓋燜烤。如果使用的是瓦斯爐
火，則要以小火燜烤。

3 不時檢查

經過5分鐘左右，打開鍋蓋，檢查烤好了沒有。
然後每隔3～5分就要檢查一次。如果是用小
烤箱烤，烤的時間約5～8分鐘。

露營野炊小課堂

把備長炭放在焚火
台的烤網上，將平
底鍋放入本來要擺
柴火的地方，就成
了臨時的烤箱！備
長炭的火力很強，
所以即使蓋上鍋蓋，
也能烤得金黃酥脆。

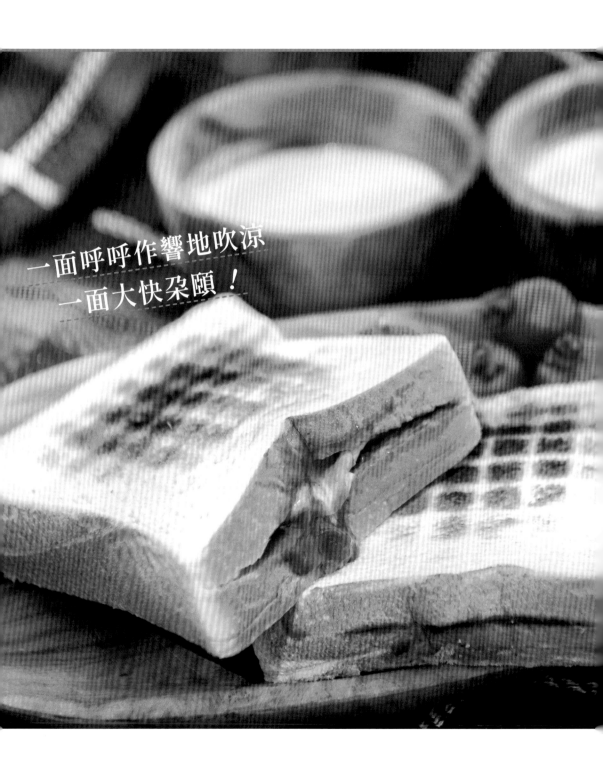

一面呼呼作響地吹涼
一面大快朵頤！

咖哩麵包 + 咖啡歐蕾

在輕風徐來的陽台上享用，
充滿了在戶外露營的氣氛！

從這裡切個洞，
把配料灌進去！

材料（1人份）

厚片吐司…2 片
調理包咖哩…1 包
起司片…2 片

作法

1 為吐司劃上刀痕

從厚片吐司的中央部分
劃刀，劃出橫切面，小
心不要貫穿到底部。

2 放入配料烘烤

把調理包咖哩、對折的
起司片塞進切口裡，放
上炭火烤到微焦就大功
告成了。

露營野炊小課堂

咖啡歐蕾的作法

● **材料**
咖啡豆…2 杯份
熱水、牛奶…適量

● **作法**
用乾淨頭巾把咖啡豆包起
來、敲碎。注入熱水，沖泡
後過濾到杯中，一杯手沖咖
啡就完成了。再加入熱牛奶
就成了咖啡歐蕾！

4款熱壓三明治

善用熱壓三明治機，就能做出料多味美的三明治！

煎蛋火腿三明治

火腿、煎蛋加上熱呼呼的，
溶化起司，抹上塔塔醬，
不管是當早餐或是早午餐，
都讓人感到無比滿足。

材料（1人份）

蛋…1顆
萵苣…適量
會融化的起司片…1片

火腿…2片
塔塔醬…1大匙
一般吐司…2片

作法

1 煎蛋

為預熱好的熱壓三明治機抹油（份量另計），
倒入打散的蛋液，煎好蛋、取出。

2 組合

為預熱好的熱壓三明治機抹奶油（份量另計），
依序把萵苣、塔塔醬、起司片、火腿、萵苣，
一起夾進吐司裡熱壓，將兩面烤得金黃酥脆。

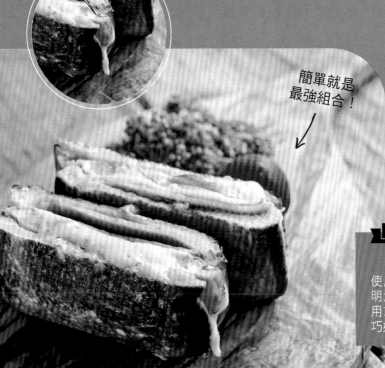

焦焦酥酥

簡單就是最強組合！

露營野炊小課堂

使用熱壓機來製作三明治很方便，在家使用或是帶著出門都小巧好攜帶。

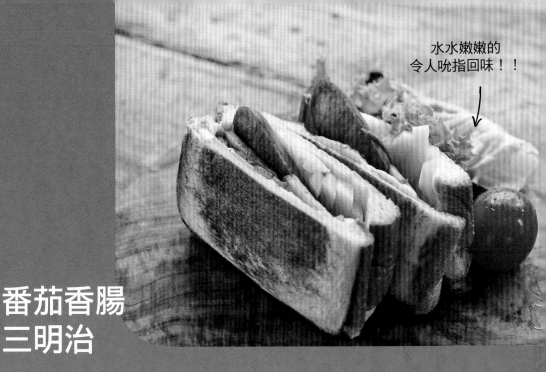

水水嫩嫩的
令人吮指回味！！

番茄香腸
三明治

洋蔥、小黃瓜、萵苣，
都是製作三明治的最強蔬菜組合，
加上酸甜的番茄更加分！

材料（1人份）

德式香腸…1.5 條
萵苣…適量
起司片…1 片
番茄…1 片
小黃瓜…3 片
洋蔥…1 片
鹽…少許
一般吐司…2 片

露營野炊小課堂

如果怕洋蔥過於辛辣，
切片後泡冰水約 20 分
鐘可以去除辣味。

作法

1 拌炒

香腸直切成薄片，用抹了油（份量另計）的熱
壓三明治機拌炒。

2 準備配料

將番茄、小黃瓜、洋蔥切成薄片備用。

3 組合

為預熱好的熱壓三明治機抹油（份量另計），
依序放上萵苣、起司、番茄，撒上少許鹽，再
加上小黃瓜、香腸、洋蔥，夾進吐司裡，將兩
面烤得金黃酥脆。

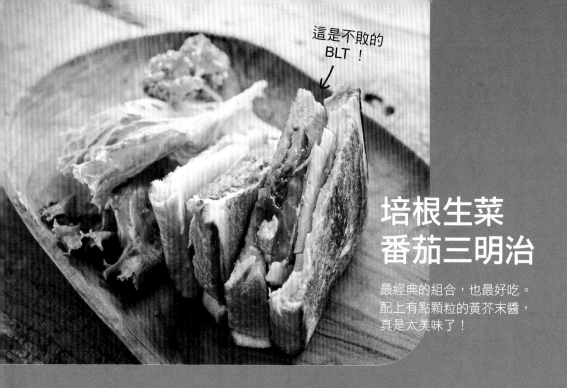

這是不敗的
BLT ！

培根生菜
番茄三明治

最經典的組合，也最好吃。
配上有點顆粒的黃芥末醬，
真是太美味了！

材料（1人份）

培根…2片
萵苣…適量
番茄…1片
洋蔥…1片
切碎的泡菜…1小匙左右
粗粒黃芥末醬…1小匙左右
一般吐司…2片

作法

1 拌炒

把培根切得跟吐司一樣大，用抹了油（份量另計）的熱壓三明治機拌炒。

2 準備配料

番茄、洋蔥切成薄片備用。

3 組合

為預熱好的熱壓三明治機抹油（份量另計），依序放入萵苣、洋蔥、番茄、煎好的培根、泡菜和粗粒黃芥末醬夾進吐司裡，將兩面烤得金黃酥脆。

露營野炊小課堂

BLT 是取最主要的三樣食材 (Bacon 培根、Lettuce 西生菜、Tomato 番茄) 的英文字首縮寫，是一款在英美地區流行的經典三明治料理，不過很多人會添加創意，變化更多不同口味和材料組合。

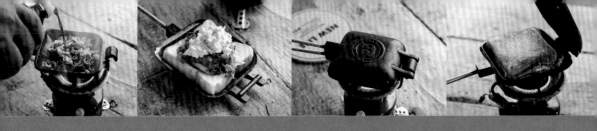

烤牛肉蛋沙拉
三明治

牛肉片用薄片就好，這樣夾進去吐司裡剛剛好。

材料（1人份）

萵苣…適量
小黃瓜…適量
牛肉片（切成薄片）
…50克左右
壽喜燒醬汁…1小匙左右
水煮蛋…1顆
鹽…少許
塔塔醬…1小條
麵包…小一點的吐司2片
（切成6片的薄片）

作法

1 製作蛋沙拉
搗碎煮得稍硬的水煮蛋，與塔塔醬和鹽拌勻；
小黃瓜切成薄片，均備用。

2 拌炒
用平底鍋或熱壓機，加入少許油（份量另計）
炒牛肉，再與壽喜燒的醬汁攪拌均勻。

3 組合
為預熱好的熱壓三明治機抹油（份量另計），
依序放入萵苣、小黃瓜、調味的烤肉、蛋沙拉
夾進吐司裡，將兩面烤得金黃酥脆。

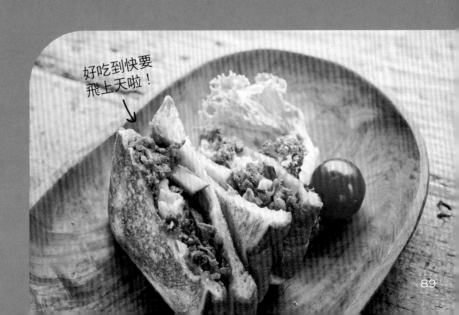

好吃到快要
飛上天啦！

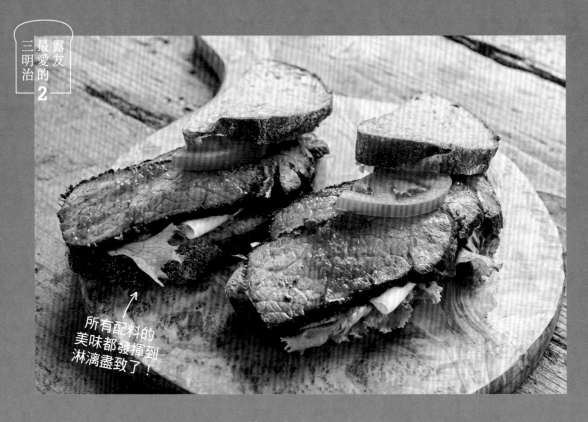

所有配料的美味都發揮到淋漓盡致了！

烤牛肉三明治

烤牛肉如果還有剩，一定要來做做這個！讓第二天充滿期待的三明治。

材料（2人份）

烤牛肉…600克
皺葉生菜…適量
番茄…適量
起司片…2片
麵包(吐司)…4片
和風醬…適量

＊烤牛肉和和風醬的作法
　請參照p.52-53。

作法

1 準備配料

烤牛肉、番茄切成 0.5～0.7 公分左右的薄片；生菜撕成便於食用的大小；麵包也切成薄片。

2 組合

把配料放在麵包上，淋上和風醬夾起來即可。

露營野炊小課堂

麵包請選用鄉村麵包或德國麵包等風味獨特、口感絕佳的全麥麵包。完成的滋味會因為麵包的美味程度而有相當大的差別。

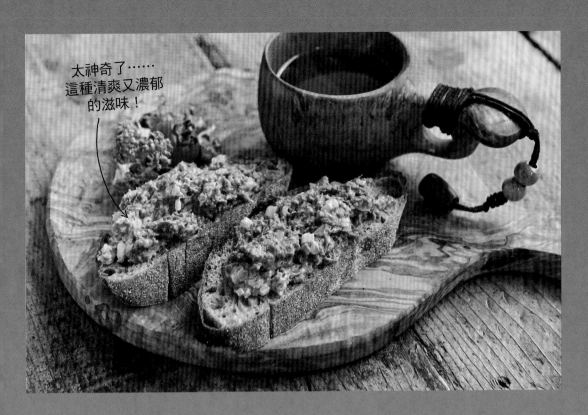

鹹牛肉三明治

只要放在切成薄片的麵包上即可！簡單又好吃，不妨豪邁地大口咬下。

材料（2人份）

德國麵包…1條
鹹牛肉…1罐
洋蔥…1/2個
鹽…適量
美乃滋…適量
橄欖油…適量

作法

1 炒
把油倒入平底鍋中，放入切成碎末的洋蔥及罐頭鹹牛肉拌炒，以鹽和美乃滋調味。

2 抹在麵包上
把作法1抹在麵包上，吃完再抹，吃完再抹……的美味循環。

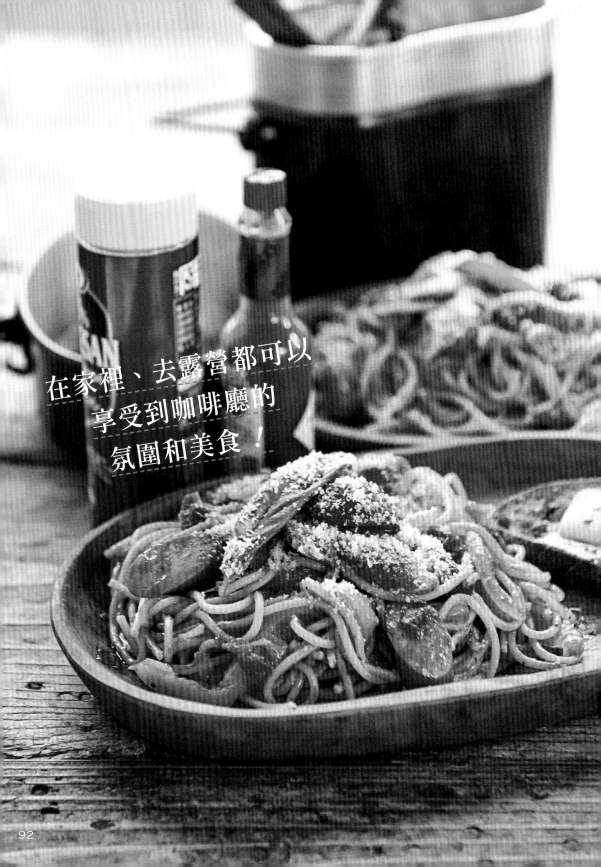

在家裡、去露營都可以
享受到咖啡廳的
氛圍和美食！

大功告成

飯盒拿坡里義大利麵

一個飯盒就能煮麵、炒料，儼然是外出露營的好幫手！

材料（2人份）

快煮義大利麵
（1.6mm）…200 克
水…500 毫升
鹽…1 小匙左右
紅醬（調理包）…1 包
（2 人份）
白蘑菇…2 個
青椒、甜椒…各 1/2 個
小番茄…2 ～ 3 顆
香腸…3 根
洋蔥…1/2 個
番茄醬…適量
橄欖油…適量

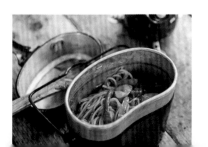

作法

1 備料

把香腸、洋蔥、青椒、甜椒、蘑菇、番茄切好，在飯盒的蓋子抹上橄欖油，放上材料炒好備用。

2 煮麵，加熱醬汁

用飯盒燒水，加點鹽，煮熟義大利麵。同時在同一鍋水中加熱調理包的紅醬。

3 拌勻

飯盒裡的麵煮好後，瀝乾水分，加入紅醬、作法 1 的炒料，在飯盒中拌炒。再加番茄醬調味就大功告成了。起鍋前可再依個人口味加入羅勒、帕馬森起司、塔巴斯科辣椒醬一起吃。

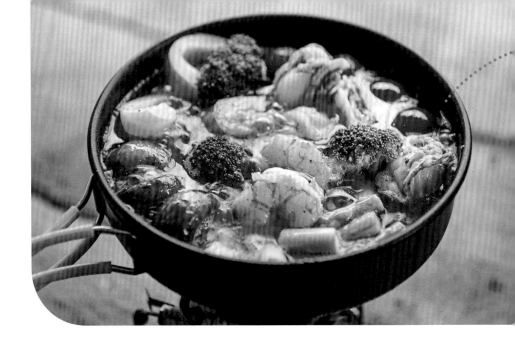

西式蒜味蝦

在家也試試看用露營道具的鍋具來做，這樣就像是出去外出露營一樣。

材料（2人份）

長棍麵包…1 條
橄欖油…適量
鯷魚…1 片（剁碎）
辣椒…2 根
蒜頭…1 瓣
（醃漬後切成蒜末）
鹽、胡椒…各適量

配料

棕色蘑菇…3 個（切成 1/2）
甜椒…1 個（切成月牙形）
蘆筍…1 把（切成一口大小）
小番茄…4 顆（摘除蒂頭）
花椰菜…1/3 棵（切成一口大小）
花枝…適量（切成條狀）
蝦仁…4 尾（剔除腸泥）
扇貝…小的 6 個

作法

1 前置作業

食材均切好；長棍麵包切薄片、烤好，均備用。

2 烹煮

把橄欖油、辣椒、蒜末、鯷魚、鹽和胡椒倒進小鍋加熱。待橄欖油煮沸後，再把其它的食材全部倒進去煮熟，放在長棍麵包上來吃。

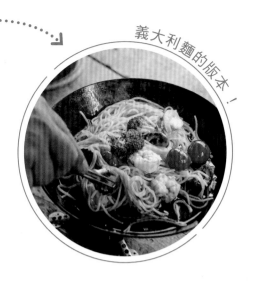

義大利麵的版本！

蒜蝦味義大利

海鮮與蔬菜的精華都
濃縮在油裡了，
所以這個油絕不能倒掉！
還能做延伸料理唷！

材料（2人份）

快煮義大利麵（1.6mm）…200 克
鯷魚…1 片（剁碎）
西式蒜味蝦的配料與橄欖油…適量
洋香菜…適量

作法

1 煮麵

用鍋子煮熟義大利麵，留下少許的煮麵水備用。

2 拌炒

把蒜油、煮麵水倒進平底鍋裡，邊加熱邊攪拌均勻，待其乳化後，加入熟義
大利麵拌炒，再加入剩下的西式蒜味蝦配料和鯷魚一起炒，將義大利麵盛入
盤中，撒上洋香菜即可。

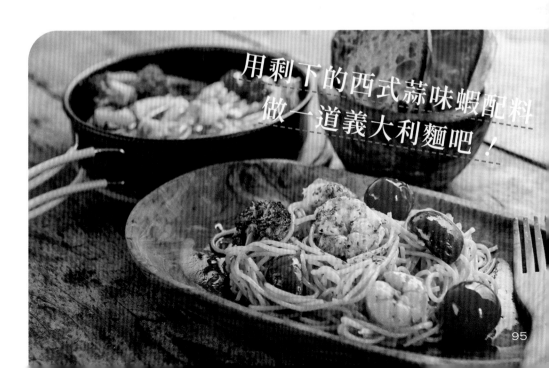

用剩下的西式蒜味蝦配料
做一道義大利麵吧！

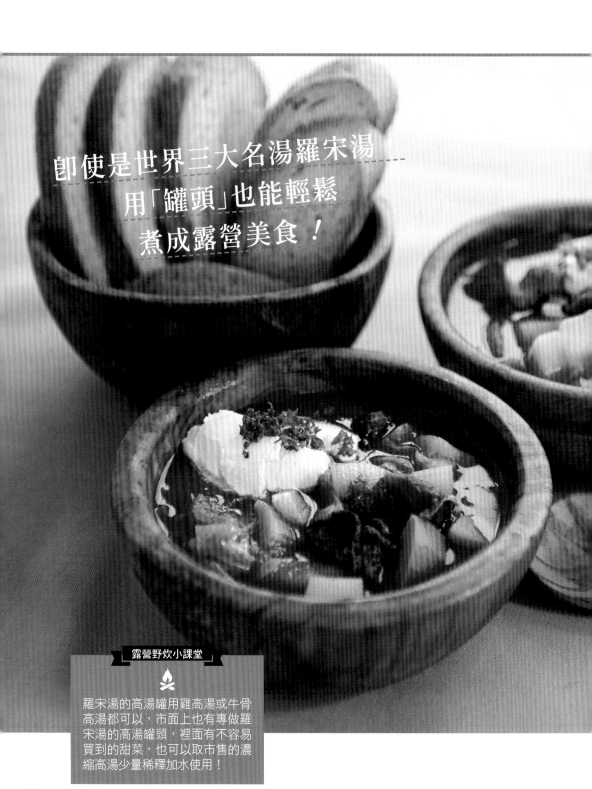

即使是世界三大名湯羅宋湯
用「罐頭」也能輕鬆
煮成露營美食！

露營野炊小課堂

羅宋湯的高湯罐用雞高湯或牛骨
高湯都可以，市面上也有專做羅
宋湯的高湯罐頭，裡面有不容易
買到的甜菜，也可以取市售的濃
縮高湯少量稀釋加水使用！

全部一起炒

羅宋湯佐麵包

寒冷的季節在野外露營時最適合烹調雪國的料理來吃；
熱呼呼的相當享受。

材料（2人份）

高湯…1 罐
牛腱…150 克
高麗菜…1/4 個
芹菜…1/2 根
紅蘿蔔…1/2 條
洋蔥、馬鈴薯…各 1/2 個
蒜頭…1 瓣
牛肉高湯塊…2 塊
月桂葉…2 片
優格、洋香菜…適量

咕嘟
咕嘟

最後加入的優格是決定
味道的關鍵！！

作法

1 拌炒配料

把蒜頭切成薄片；牛肉
切成一口大小；蔬菜全
部切成骰子狀的小丁。
平底鍋倒油（份量另
計），加入蒜頭、牛肉
拌炒，炒熟表面後，再
加入蔬菜拌炒。

2 煮

把作法 1 和羅宋湯的高
湯、月桂葉、牛肉高湯
塊倒進鍋子裡煮沸。煮
到蔬菜軟爛後，盛入盤
中，淋上優格和洋香菜。
建議配著麵包一起吃！

沒有這些就無法在外面露營了！！

戶外野炊生火法

如果想在野外或寬敞的院子、烤肉場等地享受在戶外露營用餐的樂趣難免要生火。
為了不讓火勢延燒，必須預留足夠的空間，使用完畢更要確實滅火！
如果要生火一定得注意安全。

開始！

1 挑選木頭

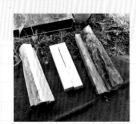

「針葉樹」是比較適合用來露營煮飯的木頭，立刻就能點燃，也很容易劈成柴薪。「闊葉樹」則用於暖爐等需要長時間燃燒的場合。因為不容易點燃，露營的時候可以用來做為固定鍋子或平底鍋的「腳架」。

由左而右分別是杉木、松樹、楢樹。杉木和松樹為針葉樹，楢樹為闊葉樹。實際拿在手裡看看，會發現即使大小差不多，闊葉樹也比針葉樹重很多。

闊葉樹的特徵

● 纖維纏在一起，不容易劈開。
● 不容易起火，但可長時間燃燒，是故可以當成木炭來用。
➡ 楢樹（橡木的一種）、麻櫟、櫻花樹等等

針葉樹的特徵

● 筆直的纖維容易劈開。
● 容易起火但也維持不久。
➡ 杉木、檜木、松樹等等

2 準備柴火

準備好以下三種不同粗細的木柴。
用火媒棒和木片引燃柴火。

針葉樹用小刀就可以劈開了。如果是劈柴的新手，不妨從針葉樹開始。

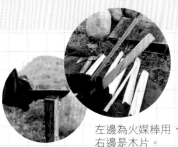

左邊為火媒棒用，右邊是木片。

1 火媒棒用柴薪

劈柴。劈成 3～4 根手指頭粗細的柴薪備用。用來為 2 點火。

2 木片（升火台用）

準備好 10～15 根 4～5 公分見方的方型木頭。

3 營火用柴薪

準備一些方型木頭這樣就行了。火媒棒、木片很快就會燒完，所以這是用來繼續燃燒用的。

4

架設升火台

將木片堆成井字形，把作法③的木頭插進中央，再把製作③時產生的木屑也丟進去，就大功告成了。

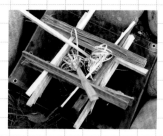

火焰會跟空氣一起由下往上升。隨著火和空氣愈升愈高，由木頭圍起的井字形內部會產生上升氣流，變得容易著火。

大拇指不要抵住刀背，也不要轉動手腕，與木頭平行地移動刀片才是俐落地削出火媒棒的兩大竅門。

3

製作火媒棒

把作法②的火媒棒柴薪。以慣用手緊緊地握住刀子，順著表面把刀片貼上去，以固定的速度滑動。過程中稍微立起刀片，就能削得很順手。木屑也可以用來點火，所以請不要丟掉。

起初有點困難，多嘗試幾次就能削出上圖般有如爆炸頭的捲捲火媒棒。

只要做好 3〜4 根，就能為木片點火。

5

為火媒棒點火

把打火棒插進火媒棒裡點火。
當然也可以用打火機點火。

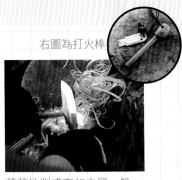

右圖為打火棒

薄薄地削成有如木屑一般，
所以很容易起火。

6 為升火台點火

將點燃的火媒棒投入升火台裡，就能點燃其他火媒棒和
木屑，讓木片著火。

慢慢地排上營火用
柴薪，讓火苗從木片
移到大塊的木頭上。

木片一旦徹底點燃，火苗就
會移到大塊的木頭上。

7 完成！

燒起來了！！

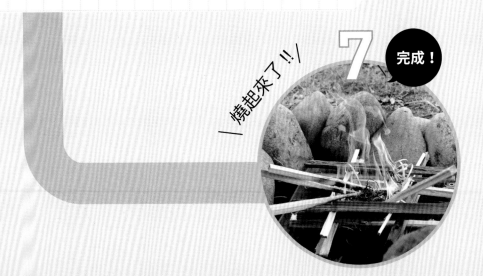

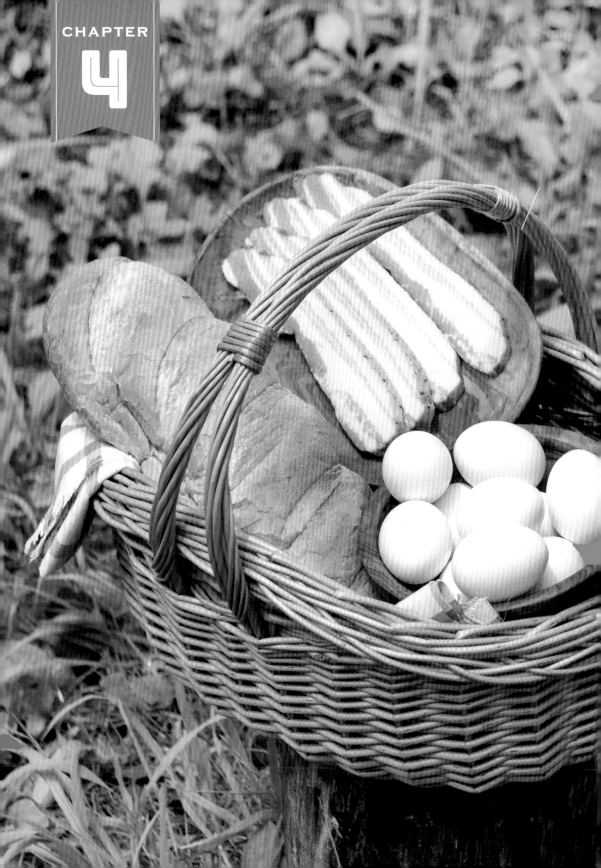

完美複製知名電影的菜色！

假日的
早午餐

看動畫或電影的時候，每次看到吃飯的畫面，
是不是都會覺得好好吃？美食影片在 YouTube 上也非常受歡迎。
「哇！那是什麼？好想吃吃看啊！！」
能幫您實現這種願望也是露營美食的醍醐味。
露營時也能邊看電影邊享用電影裡出現的料理。

培根蛋＋洋蔥湯

在霍爾的移動城堡中製作的培根蛋，
煎得滋滋作響的培根，
是最簡單卻又最好吃的早餐！

美味得令人笑逐顏開
幸福的時光！！

培根蛋

材料（2人份）

蛋…4 顆
培根片…150 克
鹽、黑胡椒…適量
麵包、艾曼塔起司

作法

1 培根切片下去煎

培根片切成喜歡的大小，放在預熱好的平底鍋上，用小火慢煎。

2 煎荷包蛋

把培根煎到金黃酥脆後，把蛋打在逼出的油脂上，最後再撒點鹽、黑胡椒。把切片的艾曼塔起司放在麵包上，盛入盤中。

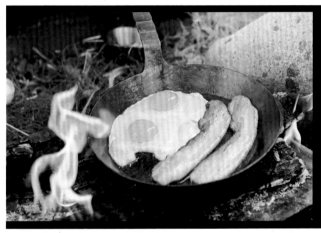 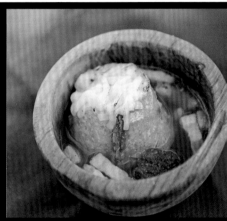

洋蔥湯

材料（2人份）

洋蔥…1/2 個
花椰菜…4 朵
培根…1 片
水…300 毫升
雞湯塊…1 塊
長棍麵包…2 片
比薩用起司…適量

作法

1 炒

用鍋子拌炒切碎末的洋蔥、撕成小朵的花椰菜、切成 1 公分寬的培根。

2 煮湯

把水和雞湯塊放進鍋子裡，放在爐火上煮至沸騰。放入作法 1 食材煮軟後，把湯盛到碗裡。

3 烤起司

讓長棍麵包浮在湯的表面，放上起司，用噴槍把起司烤到融化。

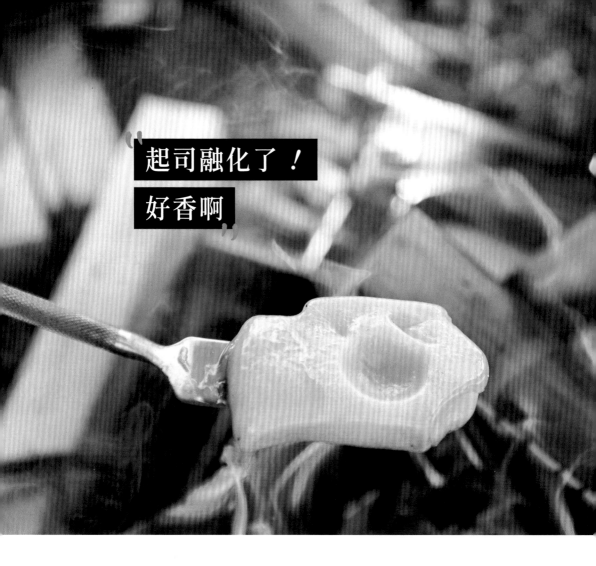

"起司融化了！
好香啊"

海蒂的
起司麵包
與牛奶

山上的早晨來臨了。
光是有融化的起司與麵包，
就能成為最豐盛的大餐了。

* 阿爾卑斯山的少女海蒂
（台灣翻譯為小蓮）

材料（1份）

艾曼塔起司
…100 克
黑麵包…1 片
牛奶…1 杯

作法

1 烤起司

起司切成厚片，用可以
放在火上烤的叉子固定
住，邊轉動叉子邊用火
烤。

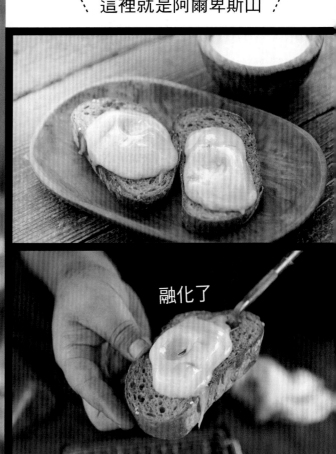

融化了

2 準備好麵包及牛奶
利用烤起司的空檔切好麵包，稍微烤一下備用。牛奶也加熱備用。

3 放上起司
再把起司放在麵包上就大功告成了。

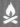

露營野炊小課堂

融化到會牽絲的起司也可以用拉可雷特起司、格律耶爾起司來代替。不過，這些起司沒有洞，所以要特別小心！！牛奶也可以換成羊奶。

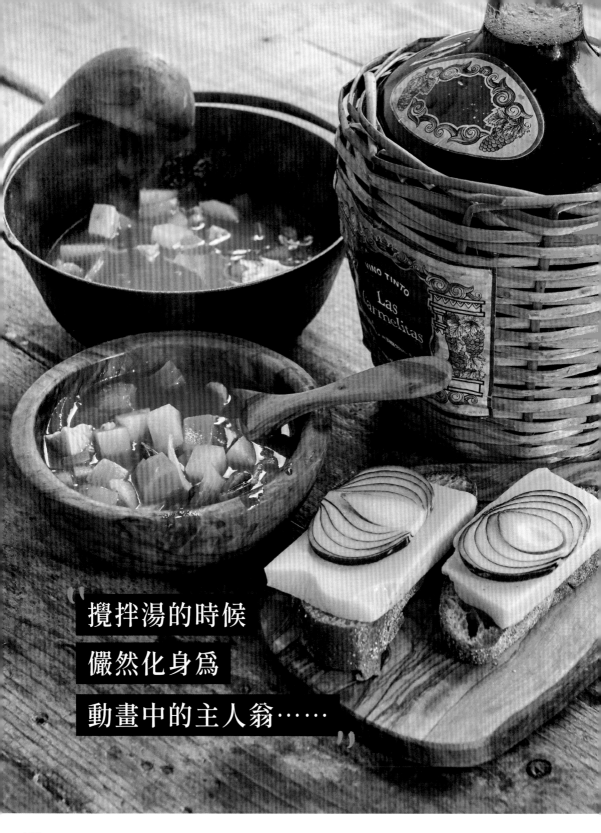

攪拌湯的時候

儼然化身為

動畫中的主人翁⋯⋯

義式蔬菜湯

煮這種湯的時候，要把鍋子吊起來，邊攪拌邊煮，
再把動畫裡出現的切片起司與紫色洋蔥放在麵包上，呈現出動畫中的世界觀。

材料（2～3人份）

培根肉塊…150 克左右
洋蔥、馬鈴薯…各 1 個
紅蘿蔔…1/2 條
蒜頭…1 瓣
棕色蘑菇…2 個
番茄糊…1 包
水…400 毫升
胡荽子、小豆蔻、黑胡
椒、粉紅色岩鹽
…各少許

作法

1 把配料切好

蔬菜全部切成 1.5 公分見方的骰子狀小丁；
蘑菇切片；培根切成長條狀；蒜頭切碎末。

2 炒、煮

鍋子裡倒入橄欖油（份量另計），依序拌
炒蒜頭、培根、比較不容易熟的蔬菜、其
他蔬菜，再加入番茄糊和水熬煮。

3 調味

加入香料，邊試味道邊加鹽調味，待配料
熟透就大功告成了。

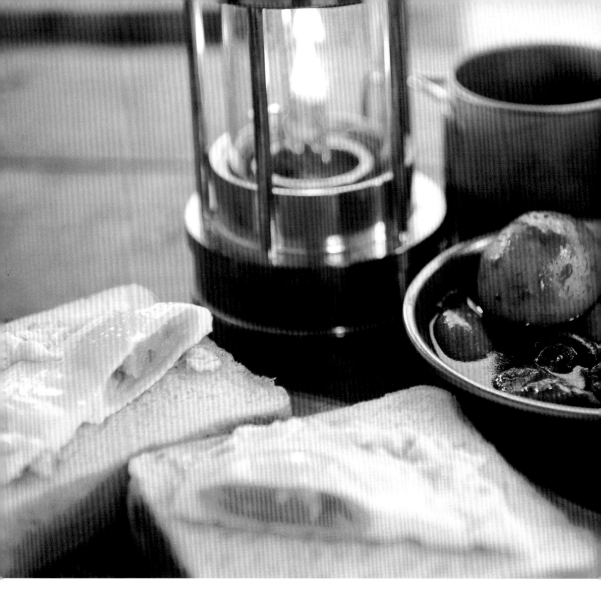

燉牛肉佐荷包蛋麵包

在昏暗的礦坑裡被煤油燈照亮的燉牛肉讓人垂涎三尺。
也試著做出那道把荷包蛋切成兩半，
由兩人分食的麵包吧！

**是不是很香
讓人想大口咬下！**

❶ 荷包蛋麵包

材料（2人份）

蛋…1 顆
吐司…2 片

作法

1 煎荷包蛋

將油（份量另計）倒進以中火加熱的平底鍋裡，把蛋打進去，再加入 1 大匙的水（份量另計），蓋上鍋蓋。煎 1～2 分鐘後，掀開鍋蓋，從爐火上移開，利用餘溫讓蛋黃凝固。

2 放在麵包上

把煎好的荷包蛋切成兩半，各自放在麵包上即可。

❷ 燉牛肉

材料（2人份）

牛腱（咖哩用）
…150 克

奶油…10 克

芹菜…1/2 根

紅蘿蔔…1/2 條

小洋蔥…6 個

馬鈴薯…6 個

花椰菜…4 朵

燉牛肉調理包…3 包

A
多蜜醬罐頭…1 罐
紅酒…100 毫升
水…300 毫升
番茄醬…2 大匙
中濃醬…1 大匙
奶油…10 克

作法

1 把配料切好

紅蘿蔔以法式切法的方法切好；芹菜
切成 3～4 公分長；小洋蔥削皮；花
椰菜撕成小朵。

2 炒

把奶油放進平底鍋裡炒牛肉，再加入
花椰菜以外的蔬菜拌炒。

3 煮

把作法 2 的食材倒進鍋子裡，加入 A
料煮 15 到 20 分鐘。待蔬菜煮軟後，
加入燉牛肉調理包。最後再加入花椰
菜煮 3 分鐘左右。

露營野炊小課堂

多蜜醬汁 (demi-glace sauce)
是法式料理中經常使用的濃厚
醬汁，滋味滑潤濃稠的深褐
色多蜜醬汁，是法式料理的靈
魂。

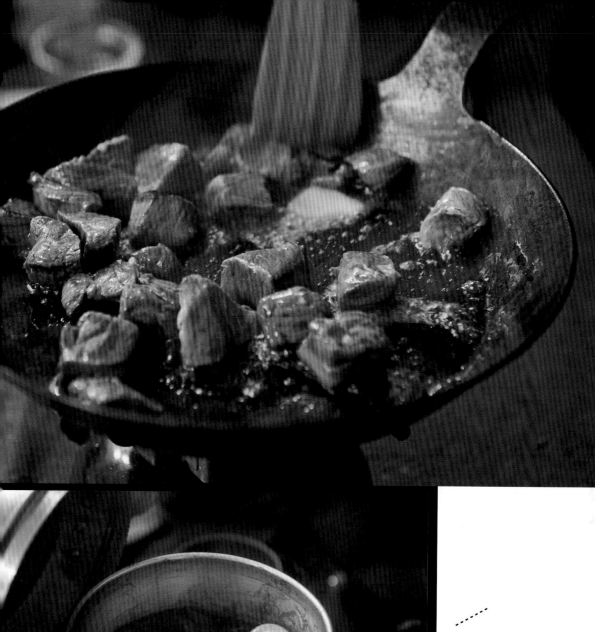

好像
煮好了！

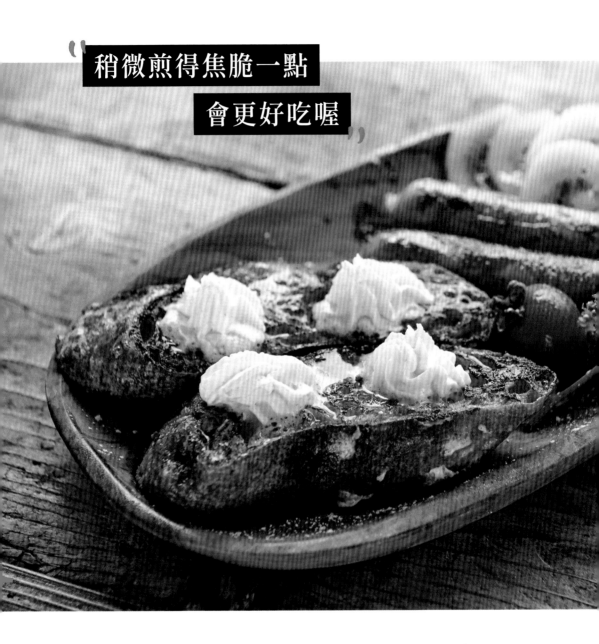

稍微煎得焦脆一點
會更好吃喔

法式吐司

法式吐司即使泡在蛋液裡的時間不夠，這道料理也不會失敗！
不擅長做菜的爸爸們要不要也試試看？

材料（2人份）

長棍麵包…適量
蛋…1 顆
牛奶…200 毫升
砂糖…10 克（1 小包糖包）
奶油…10 克
鬆餅用糖漿…適量

糖粉…適量
鮮奶油…適量

配菜
法蘭克福香腸…2 條
切片鳳梨、奇異果
…適量

作法

1 製作蛋液

把蛋打散在大碗裡，加入砂糖、牛奶攪拌均勻。將切成 2～3 公分厚的長棍麵包浸泡在蛋液裡。

2 煎麵包

加熱平底鍋，讓奶油在鍋裡融化，用小火～中火徹底地將泡過蛋液的長棍麵包兩面煎至酥脆。

3 擺盤

移到盤子裡，淋上鬆餅用糖漿和糖粉，擠上鮮奶油。只要再加上水果和香腸，就成了一道豪華的早午餐！

＼ 滋滋作響……香脆可口 !! ／

熱狗

在美國電影裡經常可以看到的熱狗
加上金寶湯，最適合做成露營的早餐！

材料（2人份）

香腸…4 根
熱狗麵包…4 個
萵苣…適量
番茄醬…適量
黃芥末醬…適量
切碎的酸黃瓜醬…適量

作法

1 煎香腸

用平底鍋把劃有刀痕的香腸煎到外皮酥
酥脆脆。

2 夾進麵包裡

在麵包裡夾入萵苣、作法 1 的香腸，再
淋上黃芥末醬、酸黃瓜、番茄醬即可。

露營野炊小課堂

雖然有點貴，但 Johnsonville
的煙燻德國香腸真的好好
吃！請「用小火慢慢地」烘
烤。才能呈現出香脆又多汁
的完美口感！！

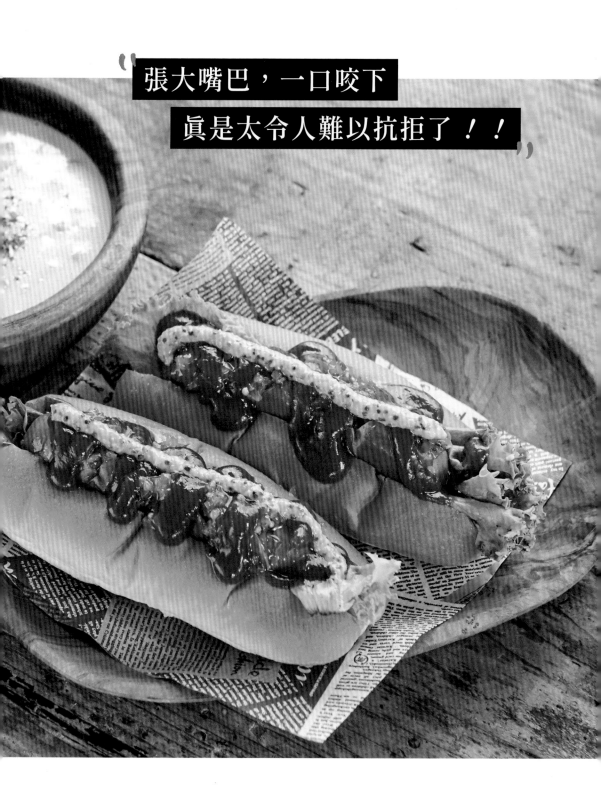

張大嘴巴，一口咬下
真是太令人難以抗拒了！！

117

加點配料就能美味升級
好喝得連湯品專賣店也望塵莫及

速食湯罐的
變化版三連發

家裡有罐頭湯會
很方便。只要加
入一些對味的配
料，在家就能享
受露營的氣氛！

玉米醬罐頭

+

玉米粒罐頭

湯品①

材料（2～3人份）

玉米醬罐頭…1 罐
牛奶…300 毫升
玉米粒罐頭…1 罐

作法

1 把玉米醬罐頭和牛奶倒進鍋子裡，再加入瀝乾水分的玉米粒，煮滾後即可上桌。

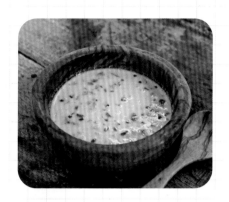

湯品②

材料（2～3人份）

蛤蜊巧達濃湯罐頭…1 罐
牛奶…300 毫升
蘑菇…1 包

作法

1 切碎蘑菇。

2 把蘑菇和蛤蜊巧達濃湯罐頭和牛奶倒進鍋子裡，煮滾後即可上桌。

 +

（蛤蜊巧達濃湯罐頭）　（蘑菇）

湯品③

材料（2～3人份）

義式蔬菜湯罐頭…1 罐
水…300 毫升
三色豆…1 包

作法

1 把材料全部倒進鍋子裡，煮滾後即可上桌。

 +

（義式蔬菜湯罐頭）　（三色豆）
（或三色蔬菜）

鬆餅機也是露營的
萬用道具！

露營也想吃點心

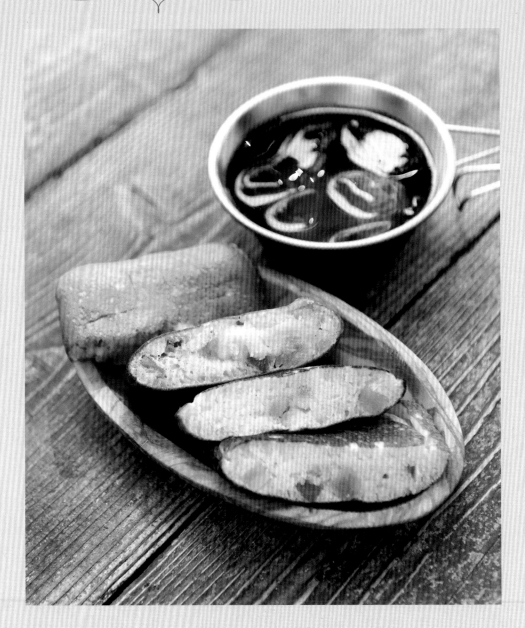

水果蛋糕

歡迎光臨愛露營西點店。
大人和小孩都能吃得心滿意足。

材料（4個份）

鬆餅粉…1 包（150 克）　　　奶油…60 克
牛奶…100 毫升　　　　　　　果乾…1/2 杯
蛋…2 顆　　　　　　　　　　蘭姆酒…適量 *
砂糖…20 克

* 也可以改用白蘭地。

作法

1 浸泡果乾

用水稍微洗乾淨果乾，浸漬於蘭姆酒中備用。如果小朋友或有人不能喝酒，可以先煮一下，讓酒精揮發。

2 製作麵糊

將蛋→牛奶→砂糖→鬆餅粉依序倒入大碗攪拌均勻，再加入用鬆餅機融化的奶油，攪拌均勻。攪拌到麵糊變得柔滑細緻後，加入從作法 1 取出的果乾，仔細攪拌均勻。

3 烘烤

將麵糊倒進鬆餅機的一邊，夾起來，一面檢查火候，把兩面烤好。用燒紅的炭火（如果是用瓦斯爐則是非常小的小火）烤 2 分鐘，檢查一下，每隔 1 分鐘就要翻面，共烤 3 ～ 4 分鐘。

火候如果太大的話，很容易外面燒焦了，裡面卻還不熟，所以要小心！

使用了這個
即時紅豆湯粉

紅豆湯

作法簡單到
令人大吃一驚！
甜甜蜜蜜又有飽足感。

露營也想吃點心

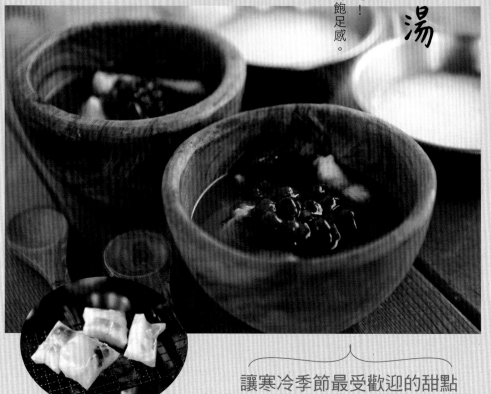

讓寒冷季節最受歡迎的甜點
溫暖你我的身心！！

材料（2人份）

紅豆湯粉…2 包
日式年糕…4 塊
熱水…定量

作法

1 烤日式年糕

用烤網烤日式年糕，烤到
年糕膨起，表面金黃酥脆。

2 倒入熱水

將作法 1 的年糕和紅豆湯
粉倒入碗中，注入熱水。

露營野炊小課堂

如果沒有紅豆湯
粉，也可以把熱
水注入事先加熱
好的紅豆罐頭裡。
使用紅豆罐頭的
時候，請依個人口
味調整甜度。

用蒸煮料理再加一道菜

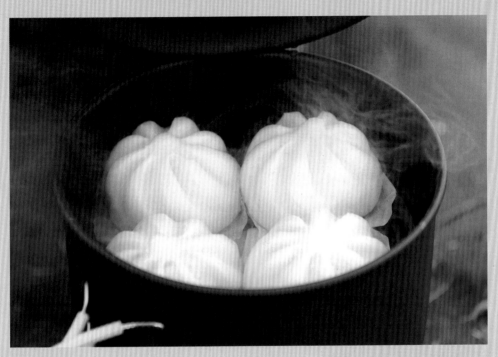

蒸肉包

肉包、燒賣、清蒸蔬菜……。如果知道這些蒸煮料理的作法，肚子有點餓的時候、想再多加一道菜的時候就能派上用場了。不會把烹飪器具弄得太髒、清理起來很輕鬆也是蒸煮料理的優點！！

1 鍋子裝水至1公分高左右，放入露營杯。

2 在放進鍋子裡的露營杯上放個小一點的鍋蓋。把蓋子當成盤子，放上想蒸的食物，蓋著鍋蓋用蒸的。

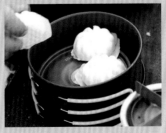

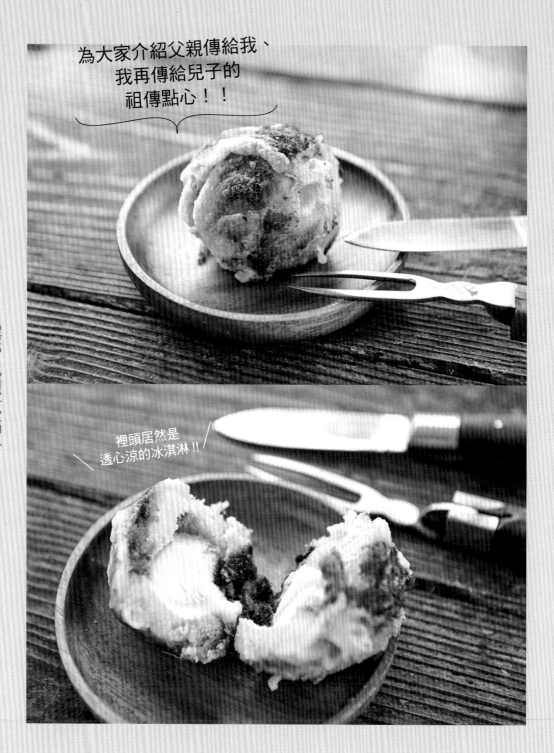

為大家介紹父親傳給我、
我再傳給兒子的
祖傳點心！！

裡頭居然是
透心涼的冰淇淋!!

冰淇淋天麩羅

我第一次吃到是在露營時，又冷又熱的點心具有不可思議的口感。

材料（2個份）

香草冰淇淋…1 杯
蜂蜜蛋糕…4 片
麵粉…50 克
水…75 毫升
沙拉油…適量

* 麵粉與水的比例大約為 1：1.5。以麵糊稍稀的程度為佳。

露營野炊小課堂

在露營區炸東西的時候，油的善後處理很令人困擾。可以用不要的布把油吸乾，與其他垃圾一起丟棄，但如果使用廢油凝固劑會因為方便攜帶，更好處理。

作法

1 前置作業

用水溶解麵粉，作成天麩羅的麵糊。以掌心壓平蜂蜜蛋糕備用。

2 製作冰淇淋球

用湯匙舀起香草冰淇淋，用 2 片蜂蜜蛋糕夾起來，用力地揉成一球。

3 下鍋油炸

薄薄地裹上天麩羅的麵衣，下鍋油炸。炸太久的話，裡頭的冰淇淋會融化，所以請用短時間炸好。

＼下鍋油炸／

揉成一球

寫在最後

我最早是在十幾歲的時候接觸到露營。
老爸帶我們兄弟去露營過好幾次，
平常不下廚的老爸，
只有去露營的時候才會挽起袖子做菜，
煮一些露營美食給我們吃。
我到現在還能清楚記得當時那種興奮期待的感覺。
最後介紹的冰淇淋天麩羅就是 35 年前和老爸去露營時，
老爸做給我們吃的料理。
當時冰淇淋比現在稀奇多了，
再加上以油炸的方式來吃，
感覺更加好玩，
成為令人印象深刻的露營美食。
在外露營的時候自不待言，
但如果不適合出門的時候，
就算只是在家裡，
也能與家人及朋友一起享受美味的露營美食，
留下永生難忘的經驗。
但願這本書能成為讓大家愛上露營野炊食的契機。

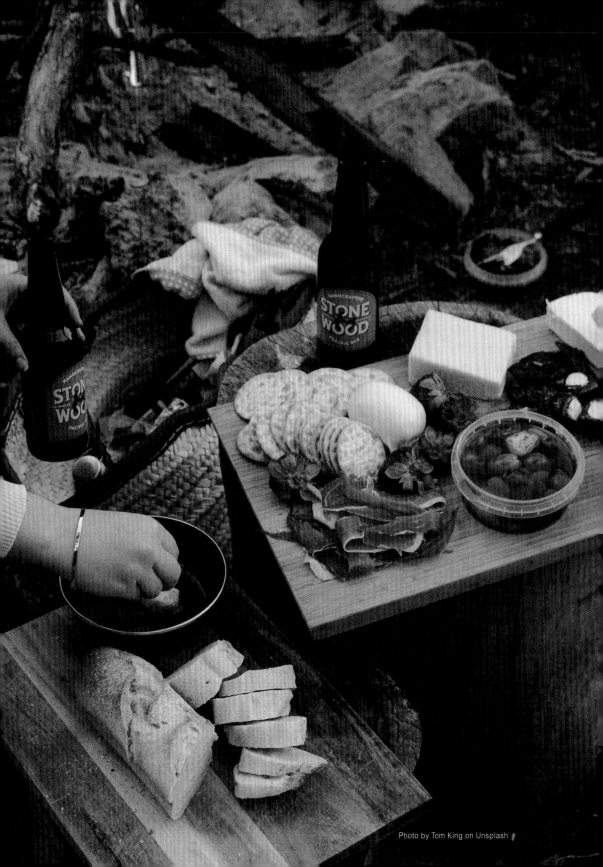

會開火就絕不會失敗的
露營野炊食

作　　者：ALPHA TEC
主　　編：黃佳燕
封面設計：比比司設計工作室
內頁編排：王氏研創藝術有限公司
印　　務：江域平、黃禮賢、林文義、李孟儒

出版總監：林麗文
副 總 編：梁淑玲、黃佳燕
主　　編：高佩琳、賴秉薇、蕭歆儀
行銷企畫：林彥伶、朱妍靜

社　　長：郭重興
發行人兼出版總監：曾大福
出　　版：幸福文化／遠足文化事業股份有限公司
地　　址：231 新北市新店區民權路 108-1 號 8 樓
網　　址：https://www.facebook.com/
　　　　　happinessbookrep/
電　　話：(02) 2218-1417
傳　　真：(02) 2218-8057

發　　行：遠足文化事業股份有限公司
地　　址：231 新北市新店區民權路 108-2 號 9 樓
電　　話：(02) 2218-1417
傳　　真：(02) 2218-1142
電　　郵：service@bookrep.com.tw
郵撥帳號：19504465
客服電話：0800-221-029
網　　址：www.bookrep.com.tw

法律顧問：華洋法律事務所　蘇文生律師
印　　刷：通南印刷有限公司
初版一刷：2022 年 07 月
定　　價：360 元

Printed in Taiwan　著作權所有侵犯必究
※ 本書如有缺頁、破損、裝訂錯誤，請寄回更換。
※ 特別聲明：有關本書中的言論內容，不代表本公司 / 出版集團之
立場與意見，文責由作者自行承擔。

國家圖書館出版品預行編目資料

會開火就絕不會失敗的露營野炊食 / ALPHA TEC 著 . -- 初版 . -- 新北市：幸福文化出版社出版：遠足
文化事業股份有限公司發行 , 2022.07
ISBN 978-626-7046-92-0(平裝)
1.CST: 露營 2.CST: 食譜 3.CST: 烹飪
992.78 111008155

MUTEKI NO "IE KYAN" RECIPE
© ALPHA TEC 2020
First published in Japan in 2020 by KADOKAWA CORPORATION, Tokyo. Complex Chinese translation rights
arranged with KADOKAWA CORPORATION, Tokyo through Keio Cultural Enterprise Co., Ltd.